U0104303

《天籟元音》吟唱曲目簡表

◎天籟元音【四】

社長序

歷經一年之擘畫與籌備，在全體社員協助蒐集資料，葉副社長世榮、楊總幹事維仁二位悉心整理考訂之後，《天籟元音》終告完成。於茲問世之期，容我略述一二：

所謂「天籟調」，係距今一百四十五年前成立之「礪心齋」書房（或稱書院），所教授之吟詩之方法與曲調。日治時期，對於漢文教學管制漸嚴，而「礪心齋」門生多有加入民權活動者，每受執政者嚴密監視，因規避「禁教」，乃在礪心齋由師生共同創立「天籟吟社」。日治時期詩風極盛，然吟詩方法之講授在當時並未普遍，由於「礪心齋」師門嫻熟聲樂韻曲，天籟社員參與各地詩會交流，所吟出之詩調深受歡迎，騷壇乃譽為「天籟調」。

民國四十年代，假台北市太平國民小學大禮堂舉行之全國詩人大會上，凌淨熔女史（號真珠）即席吟出〈春江花月夜〉，承蒙各地先進熱烈讚賞而風靡全場。其後，

真珠姑與其同學、晚輩陸續將所吟各種吟法錄製成帶，本次《天籟元音》專輯之製作，即是蒐羅當年舊式錄音帶轉為光碟唱片。

本專輯之吟唱者林錫牙故社長、凌淨熔女史（真珠姑）、林安邦師兄，雖說錄製之時已非年輕，然吟調穩健，惜乎書房錄音設施未如現今之新穎，於錄音品質不無遺憾。然而詩盟先進暨本社同仁力主雅調存真，盼望殷切，因而本社乃將現存錄音資料整編考訂，製成《天籟元音》專輯，敬祈各方先進友好惠予指正。以上謹述概略代序。

張國裕　謹識於天籟吟社

公元 2010 年元月吉旦

《天籟元音》編輯說明

楊維仁

一、天籟吟社是台灣久負盛名的傳統詩社，所謂的「天籟調」是台灣流傳甚廣、影響極深的吟詩方式。根據高嘉穗台灣師範大學音樂研究所碩士論文《台灣傳統吟詩音樂研究》：「『天籟吟調』是台灣影響最廣的吟詩方式，許多天籟吟社以外的詩人也常學習本社的吟詩聲調。天籟吟社喜用音調風格，並不僅限於『礪心齋』系統的詩人所使用，已成為活躍於南北聯吟活動者刻意學習的『天籟調』。」

二、「天籟調」傳唱百年，流傳影響廣遠，但是有關「天籟調」的有聲出版品，只有莫月娥老師近年出版的《大雅天籟》。多年以來，雖有凌淨熔女史（真珠姑）的錄音帶流傳於部分詩友之間，然而這些珍貴的天籟遺音，卻因為再三轉錄而日趨模糊，而且其中部分曲目竟也渺茫難辨。為避免天籟元音日益凋零，珍貴文化資產逐漸消失，我們蒐羅本社（天籟吟社）先賢的遺音，製作成為《天籟元音》專輯，希望能為台灣文化的傳承盡一份心力。

三、《天籟元音》專輯收錄本社林錫牙故社長、凌淨熔女史、林安邦先生三位先賢的

遺音。林錫牙先生的吟唱大約在民國六十一年（1972）所錄，距今近四十年；凌淨熔女史的錄音時間前後不一，各有四、五十年以上的歷史；林安邦先生的吟唱，當在六十五歲（1987）退休後所錄，距今二十餘年，另有最後兩闋唐宋詞，應為林安邦先生於四五十年前所吟。三位先賢向來以吟詩之造詣著稱於詩壇，他們的遺音對於「天籟調」而言，實具有高度的代表性。而專輯之中有很多吟詩的曲目，目前只有少數詩友仍能吟誦，更有些詩詞久已不曾聽聞，幾乎要成為廣陵絕響。《天籟元音》出版的意義，主要在於保存優良文化遺產，以免傳唱百年的天籟吟調日漸銷殘；其次，也可以從《天籟元音》與現今詩詞吟唱的比較，觀察數十年來天籟吟調的演變，以及天籟調對台灣詩壇吟詩方式的深遠影響。

四、《天籟元音》專輯收錄之文學作品範圍甚廣，包括近體詩、古體詩、詞、曲、駢文，除了大家耳熟能詳的「天籟名曲」，如〈春江花月夜〉、〈清平調〉、〈秋風辭〉、〈金陵懷古〉之外，更多的曲目是久已「失傳」或者迄未正式「問世」的詩詞曲文。《天籟元音》的出版，對於台灣古典詩研究者、詩詞吟唱愛好者而言，誠然是研究與參考的珍貴素材。

五、《天籟元音》製作之錄音母帶，係本社張國裕社長、葉世榮副社長以及復興高中

洪澤南老師提供的個人珍藏。當年林錫牙故社長、凌淨嫆女史、林安邦先生同意錄製吟詩內容，作為天籟吟社之教材，著作權本屬於本社所有。本社基於保存文化遺產、推廣詩詞活動，將錄音帶轉製為CD公開發行。專輯公開出版之收入，用以支付本專輯之製作費用，恐怕尚有不足。倘有盈餘，則歸入本社社費，作為推廣詩詞吟唱之用途。

六、《天籟元音》專輯由數捲舊式錄音帶轉製而成，錄音的年代已經無法考證，推論大約是二十多年前到五十多年前，斷斷續續錄音而成。當時錄音的工具只是用傳統手提的收錄音機，錄音的處所大多是在毫無隔音設備的書房，錄音環境中往往有各種干擾的雜音。我們把舊錄音帶轉製為CD的過程，最重視的原則是忠實存真，也因此很難完全消除其中的雜音，所以本專輯的聲音品質遠不如現代有聲出版品，敬請各位閱聽者給予諒解。

七、近年來母語教學的風氣漸開，母語的研究與推廣也日趨專精，如果以現今漢語拼音的角度看來，無可諱言的，本專輯中有一些的讀音與咬字確有瑕疵。然而學術之道本是「後出轉精」，我們以為自不必以此求全前賢，因此仍然維持吟唱原貌予以轉錄。

八、《天籟元音》專輯係由老舊錄音帶轉製而成，錄音的年代久遠，而且並非當時第一手錄製的母帶，所以少部分曲目的吟唱的速度「可能」會有比原唱稍慢的現象，這是我們無法控制和判斷的。如有音樂相關研究者欲以本書為研究題材，請留意此一實際狀況。

九、關於古典詩詞文學作品，歷來各版本之內容文字或有小異之處，編者詳細比對《天籟元音》所收錄之作品內容，其版本大抵根據「礪心齋」之教材《古唐詩合解》、《白香詞譜》、《清詩評註》、《少岳賦草》、《香草箋》，偶有特殊情況時，編者會在吟唱曲目之後加以說明。

十、《天籟元音》所收錄各首詩詞曲文，均由張國裕社長、葉世榮副社長及編者逐首聆聽，以判斷題目、內文以及吟唱者。我們以最謹慎的態度，經過多次聆聽、逐字比對，希望能做出正確無誤的判讀。尤其張社長和葉副社長長年寢饋於天籟吟調，又和三位吟唱者極為熟稔，對於錄音的內容，當能作出最佳的判讀。即便我們如此戰戰兢兢力求嚴謹，但是萬一有所偏差之處，還請大雅先進不吝給予指教。

吟唱者簡介

林錫牙　（1913~1996）

凌淨嫆　（1914~1979）

林安邦　（1922~2006）

林錫牙（1913~1996），字爾崇，為天籟吟社首任社長林述三先生之次子，曾任天籟吟社第三任長。1976 年中華民國傳統詩學會成立，膺任第一屆副理事長，1979 年起連任第二屆、第三屆理事長，第四屆起轉任名譽理事長，長期位居詩壇領導地位。所著詩、賦、文章多刊載於各報章雜誌，著有《讀父書樓詩集》。

林錫牙先生相關文獻：

◎林錫牙，《讀父書樓詩集》，台北市：作者自印，1995 年。

◎莊幼岳編，《庸社風義錄》，台北市：庸社，1958 年。

◎潘玉蘭，《天籟吟社研究》台灣師範大學國文系碩士論文，2005 年 7 月。

◎許俊雅、吳福助主編，《全臺賦》，臺南市：國家臺灣文學館籌備處，2006 年 12 月。

凌淨嫆（1914～1979），名水岸，字淨嫆，一名真珠，台北市人。聰穎好學，師事礪心齋林述三夫子，並參加天籟吟社，與鄞威鳳、姚敏瑄被稱為「天籟三鳳」，遺著《淨嫆遺詩》。

洪澤南《大家來吟詩》：「天籟吟社的『吟唱女神——凌淨嫆（真珠姑）』，她所唱的袁枚『落花十五首』、厲鶚的『悼亡姬十二首』以及『春江花月夜』等，到現在幾乎很少人能超越，可惜的是真珠姑已經不在人間，只留下一卷九十分鐘，不很完全的帶子供人憑弔。」

潘玉蘭《天籟吟社研究》稱其「詩學造詣深，尤擅吟天籟調，其所吟〈春江花月夜〉、〈落花〉十五首、〈白桃花賦〉、〈屈原行吟澤畔賦〉以及厲鶚〈悼亡姬十二首〉等，堪稱『經典之唱』。」

邱旭伶《台灣藝妲風華》：「當年奎府治、小雲英和真珠三人，曾一起就讀於『礪心齋書房』，詩學造詣深厚。」

凌淨嫆女史相關文獻：

◎凌淨嫆，《淨嫆遺詩》，台北市－正言月刊雜誌社，1979 年 11 月。

◎黃武忠輯，〈小立花間唱妙詞──文人與藝旦唱和詩小輯〉，《聯合文學》第 3 期，1985 年 1 月。

◎高嘉穗，《台灣傳統吟詩音樂研究》，台灣師範大學音樂研究所碩士論文，1996 年 1 月。

◎潘玉蘭，《天籟吟社研究》，台灣師範大學國文系碩士論文，2005 年 7 月。

林安邦（1922～2006），字肖雄，號得中生，台北市人。少入礪心齋書房，師事林錫麟夫子，日治時期即已加入天籟吟社。陳鐵厚所編《天籟吟社集》謂其「博覽群書，地理方面精微，少人與辯，詩作佳妙」。曾任中華民國傳統詩學會副秘書長、秘書長。

林安邦先生相關文獻：

◎林錫牙等編輯，《傳統詩集第三輯》，臺北市：中華民國傳統詩學會，1985 年 10 月。

◎天籟吟社，《天籟詩集》，台北：天籟吟社，1988 年 10 月。

◎中華民國傳統詩學會，《傳統詩集第四輯》，臺北市：中華民國傳統詩學會，1988 年 10 月。

◎葉世榮編輯，《傳統詩集第五輯》，臺北市：中華民國傳統詩學會，1994 年 4 月。

◎高嘉穗，《台灣傳統吟詩音樂研究》，台灣師範大學音樂研究所碩士論文，1996 年 1 月。

◎葉世榮等編輯，《傳統詩集第六輯》，臺北市：中華民國傳統詩學會，1997 年 11 月。

製作團隊

製作：張國裕

顧問：葉世榮

歐陽開代

莫月娥

洪澤南

高嘉穗

潘玉蘭

主編：楊維仁

製作者簡介：

張國裕，1928 年生，1947 年加入天籟吟社，現任天籟吟社社長。

曾編輯《天籟詩選》，製作《天籟新聲：天籟吟社 2004—2006 詩選》。

曾任中華民國傳統詩學會秘書長、副理事長、理事長，現任中華民國傳統詩學會榮譽理事長。

編輯者簡介：

楊維仁，1966 年生，2000 年加入天籟吟社，現任天籟吟社總幹事。

曾主編《大雅天籟：莫月娥古典詩吟唱專輯》、《天籟新聲：天籟吟社 2004—2006 詩選》，著有《抱樸樓吟草》。

曾獲教育部文藝創作獎、台北文學獎、玉山文學獎、蘭陽文學獎、乾坤詩獎等獎項。

天籟元音 【一】 第1首

吟唱者林錫牙先生

原錄音之口白前言：

民國六十一年尊師節前一日，安邦君來家裡，要來替我錄〈滿江紅〉，說明天要去老先生的墓前念，我二三十年不曾念了，年歲又多了，聲大不如前，我今天來念一遍看看。

滿江紅　金陵懷古　　　（元）薩都剌

六代豪華，春去也，竟無消息。

空悵望、山川形勝，已非疇昔。

王謝堂前雙燕子，烏衣巷口曾相識。

聽夜深、寂寞打孤城，春潮急。

思往事，愁如織。懷故國，空陳跡。

但荒煙衰草，亂鴉斜日。

玉樹歌殘秋露冷，胭脂井壞寒螿泣。

到如今、只有蔣山青，秦淮碧。

說明：

1. 「尊師節」即教師節。

2. 「安邦君」即林安邦先生，師事林錫麟先生，為吟唱者林錫牙先生之師姪。

3. 「老先生」即天籟吟唱社首任社長林述三先生，為吟唱者林錫牙先生之父親。

4. 吟唱年代（1972）距離林述三先生去世（1956）已有十六年之久，再傳弟子林安邦仍於教師節拜謁墓前吟唱，由此可見述三先生之師道尊嚴，也可見「礪心齋」與「天籟吟社」尊師重道之風。

5. 作者薩都剌（1272?~1355?），字天錫，號直齋，回回族人（一說蒙古人）。薩都剌為元朝著名詩人，《新元史》稱其「詩才清麗，名冠一時」，著有《雁門集》等。

6. 薩都剌〈滿江紅〉亦為天籟吟社吟詩之代表曲目之一，至今仍在詩壇廣為傳唱。

天籟元音【一】 第2首

吟唱者林錫牙先生

落花 十五首之一

（清）袁枚

江南有客惜年華，三月憑闌日易斜。

春在東風原是夢，生非薄命不為花。

仙雲影散留香雨，故國臺空剩館娃。

從古傾城好顏色，幾枝零落在天涯。

說明：

1. 袁枚（1716~1797），字子才，號簡齋，又號隨園，浙江錢塘人。論詩主性靈，著有《小倉山房詩集》、《隨園詩話》等。

2. 袁枚《落花十五首》也是天籟吟社吟詩的代表曲目之一，第一首〈江南有客惜年華〉至今仍是台灣詩壇經常吟唱的詩。

天籟元音【一】第3首

吟唱者林錫牙先生

落花　十五首之二

（清）袁枚

也曾開向鳳凰池，去住無心鳥不知。

掃徑適當風定後，捲簾可惜客來時。

肯教香氣隨波盡，尚戀春光墜地遲。

莫訝旁人憐玉骨，此身原在最高枝。

天籟元音 【一】 第4首

落花　十五首之三　　　（清）袁枚　　　吟唱者林錫牙先生

風雨瀟瀟春滿林，翠波簾幕影沉沉。

清華曾荷東皇寵，漂泊原非上帝心。

舊日黃鸝渾欲別，天涯綠葉半成陰。

榮衰花是尋常事，轉為韶光恨不禁。

天籟元音【一】第5首

吟唱者林錫牙先生

清平調　三首　　　（唐）李白

雲想衣裳花想容，春風拂檻露華濃。
若非群玉山頭見，會向瑤臺月下逢。

一枝穠豔露凝香，雲雨巫山枉斷腸。
借問漢宮誰得似？可憐飛燕倚新粧。

名花傾國兩相歡，長得君王帶笑看。
解釋春風無限恨，沉香亭北倚欄干。

說明：

1. 李白〈清平調三首〉亦為天籟吟社久享盛名之代表曲目，迄今傳唱於全臺各詩社。

2. 依照一般版本，〈清平調三首〉第一首第一句常作「一枝紅豔」。惟本社依照《古唐詩合解》，此詩第二首第一句作「一枝穠豔」，此乃礪心齋書房與天籟吟社之師門傳承。

天籟元音【一】第6首　　　　　吟唱者林錫牙先生

涼州詞　　　　　（唐）王翰

葡萄美酒夜光杯，欲飲琵琶馬上催。
醉臥沙場君莫笑，古來征戰幾人回。

天籟元音【一】第7首

吟唱者林錫牙先生

滿江紅　金陵懷古　　　　　（元）薩都剌

六代豪華，春去也，竟無消息。

空悵望、山川形勝，已非疇昔。

王謝堂前雙燕子，烏衣巷口曾相識。

聽夜深、寂寞打孤城，春潮急。

思往事，愁如織。懷故國，空陳跡。

但荒煙衰草，亂鴉斜日。

玉樹歌殘秋露冷，胭脂井壞寒螀泣。

到如今、只有蔣山青，秦淮碧。

說明：
此首之錄音內容與本片光碟第一首完全相同，惟省略林錫牙先生之口白前言。

天籟元音【二】第1首

吟唱者凌淨嫆女史

春江花月夜

（唐）張若虛

春江潮水連海平，海上明月共潮生。

灩灩隨波千萬里，何處春江無月明。

江流宛轉遶芳甸，月照花林皆如霰。

空裡流霜不覺飛，汀上白沙看不見。

江天一色無纖塵，皎皎空中孤月輪。

江畔何人初見月，江月何年初照人。

人生代代無窮已，江月年年望相似。

不知江月照何人，但見長江送流水。

白雲一片去悠悠，青楓浦上不勝愁。

誰家今夜扁舟子，何處相思明月樓。

可憐樓上月徘徊，應照離人妝鏡臺。

玉戶簾中捲不去，擣衣砧上拂還來。

此時相望不相聞，願逐月華流照君。

鴻雁長飛光不度，魚龍潛躍水成文。

昨夜閒潭夢落花，可憐春半不還家。

江水流春去欲盡，江潭落月復西斜。

斜月沉沉藏海霧，碣石瀟湘無限路。

不知乘月幾人歸，落月搖情滿江樹。

說明：

1. 張若虛《春江花月夜》向為天籟吟社吟詩之代表曲目之一，早在民國四十年代，凌淨嫆女史即以吟唱《春江花月夜》擅名於詩壇。其後，本社應詩壇人士之請，將《春江花月夜》之吟調記譜分送各社，此詩因而廣為流傳。台灣師範大學南廬吟社亦以此曲為該社代表曲目，傳唱於各大專院校。

2. 《春江花月夜》曲譜收錄於本書第 150 頁。

3. 此首之錄音內容與《天籟元音》【三】光碟第卅一首完全相同，惟省略吟唱前之前奏。

天籟元音【二】第2首

吟唱者凌淨嫆女史

滿江紅　金陵懷古

（元）薩都剌

六代豪華，春去也，竟無消息。

空悵望、山川形勝，已非疇昔。

王謝堂前雙燕子，烏衣巷口曾相識。

聽夜深、寂寞打孤城，春潮急。

思往事，愁如織。懷故國，空陳跡。

但荒煙衰草，亂鴉斜日。

玉樹歌殘秋露冷，胭脂井壞寒螿泣。

到而今、只有蔣山青，秦淮碧。

說明：

1. 薩都剌（1272?～1355?），字天錫，號直齋，回回族人（一說蒙古人）。薩都剌為元朝著名詩人，《新元史》稱其「詩才清麗，名冠一時」，著有《雁門集》等。

6. 薩都剌〈滿江紅〉亦為天籟吟社吟詩之代表曲目之一，至今仍在詩壇廣為傳唱。

天籟元音【二】第3首

吟唱者凌淨嫆女史

落花　十五首之一

（清）袁枚

江南有客惜年華，三月憑闌日易斜。

春在東風原是夢，生非薄命不為花。

仙雲影散留香雨，故國臺空剩館娃。

從古傾城好顏色，幾枝零落在天涯。

說明：

1. 袁枚（1716~1797），字子才，號簡齋，又號隨園，浙江錢塘人。論詩主性靈，著有《小倉山房詩集》、《隨園詩話》等。

2. 袁枚《落花十五首》也是天籟吟社吟詩的代表曲目之一，第一首《江南有客惜年華》至今仍是台灣詩壇經常吟唱的詩。

3. 本專輯所收錄的《落花十五首》第一首第一句《江南有客惜年華》，惜因原錄音帶年代久遠，凌淨嫆女史所吟前兩字「江南」已經磨損，本專輯不作任何更動，將「江南」二字付之闕如。

天籟元音【二】第4首

吟唱者凌淨嫆女史

落花　十五首之二

（清）袁枚

也曾開向鳳凰池，去住無心鳥不知。
掃徑適當風定後，卷簾可惜客來時。
背教香氣隨波盡，尚戀春光墜地遲。
莫訝旁人憐玉骨，此身原在最高枝。

說明：

本專輯所收錄的《落花十五首》第二首第一句《也曾開向鳳凰池》，因為原錄音帶年代久遠而有磨損，無法聽到凌淨嫆女史所吟第一字「也」。

天籟元音【二】第5首　　吟唱者凌淨嫆女史

落花　十五首之三　　（清）袁枚

風雨瀟瀟春滿林，翠波簾幕影沉沉。

清華曾荷東皇寵，漂泊原非上帝心。

舊日黃鸝渾欲別，天涯綠葉半成陰。

榮衰花是尋常事，轉為韶光恨不禁。

天籟元音【二】第6首

吟唱者凌淨嫆女史

落花　十五首之四　　（清）袁枚

小樓一夜聽潺潺，十二瑤臺解珮環。

有力尚能含細雨，無言獨自下春山。

空將西子沉吳沼，誰贖文姬返漢關。

且莫啼煙兼泣露，問渠何事到人間。

天籟元音【二】第7首

落花　十五首之五　　　　　（清）袁枚

不受深閨兒女憐，自開自落自年年。
青天飛處還疑蝶，素月明時欲化煙。
空谷半枝隨影墜，闌干一角受風偏。
佳人已換三生骨，拾得花鈿更黯然。

吟唱者凌淨嫆女史

天籟元音【二】第8首　　　　　　　吟唱者凌淨嫆女史

落花　十五首之六　　　　　（清）袁枚

后土難埋一瓣香，風前零落曉霞粧。
丹心枉自填溝壑，素手曾經捧太陽。
疏雨半樓人意懶，殘紅三月馬頭忙。
莫嫌上苑遮留少，宰相由來鐵石腸。

天籟元音【二】第9首　　　　　　吟唱者凌淨嫆女史

落花　十五首之七　　　（清）袁枚

似欲翻身入翠微，一番煙雨寸心違。
粗枝大葉無人賞，落月啼烏有夢歸。
垂釣絲輕飄水面，踏青風小上春衣。
勸君好認瑤臺去，十二湘簾莫亂飛。

天籟元音【二】第10首

吟唱者凌淨嫆女史

落花　十五首之八

（清）袁枚

玉顏如此竟泥中，爭怪騷人唱惱公。

茵溷無心隨上下，尹邢避面各西東。

已含雲雨還三峽，猶抱琵琶泣六宮。

花總一般千樣落，人間何處問清風。

天籟元音【二】第11首　　　　吟唱者凌淨嫆女史

落花　十五首之九　　　（清）袁枚

不妨身世竟離群，開滿香心已十分。
小院來遲煙寂寂，深春坐久雪紛紛。
人間歌舞消清晝，天上神仙葬白雲。
飄落洞庭波欲冷，一枝玉笛弔湘君。

天籟元音【二】第12首

（清）袁枚

吟唱者凌淨嫆女史

落花　十五首之十

裁紅暈碧意蹉跎，子野聞歌喚奈何。

早發瓊林驚海內，倦開紅國厭風波。

漢宮裙解留仙少，梁苑粧成墮馬多。

天女亭亭無賴甚，苦將清影試維摩。

天籟元音【二】第13首

落花 十五首之十一 （清）袁枚

金光瑤草兩三莖，吹落紅塵我亦驚。
讓路忍將香雪踐，開窗權當美人迎。
蛛絲力弱留難住，羊角風狂數不清。
昨夜月明誰唱別，可憐費盡子規聲。

吟唱者凌淨嫆女史

天籟元音【二】第14首

吟唱者凌淨嫆女史

落花　十五首之十二

（清）袁枚

紅燈張罷酒杯殘，不照笙歌月亦寒。

此去竟成千古恨，好春還待一年看。

金鈴繫處提防苦，玉匣開時笑語難。

擬囑司勳賢令史，也同修竹報平安。

天籟元音【二】第15首　　　　　　　吟唱者凌淨嫆女史

落花　十五首之十三　　　　（清）袁枚

剪綵隋宮事莫論，天涯極目總消魂。
旗亭酒醒風千里，牧笛歌回水一村。
遊子相逢終是別，美人有壽已無恩。
流年幾度殘春裡，潮落空江葉打門。

天籟元音【二】第16首

落花　十五首之十四　　（清）袁枚　　吟唱者凌淨嫆女史

升沉何必感雲泥，到眼風光剪不齊。

愛惜每防鶯翅動，飄零只恨粉牆低。

高唐神女朝霞散，故國河山杜宇啼。

最是半生惆悵處，曲欄東畔畫堂西。

天籟元音【二】第17首　　　　　　　　吟唱者凌淨嫆女史

落花　十五首之十五　　　（清）袁枚

怕過山村更水橋，休論鳳泊與鸞飄。
容顏未老心先謝，雨露雖輕淚不消。
小住色憑芳草借，長眠魂讓酒旗招。
司勳最是傷春客，腸斷煙江咽暮潮。

天籟元音【二】第18首

琵琶行

（唐）白居易

吟唱者凌淨嫆女史

潯陽江頭夜送客，楓葉荻花秋瑟瑟。
主人下馬客在船，舉酒欲飲無管絃。
醉不成歡慘將別，別時茫茫江浸月。
忽聞水上琵琶聲，主人忘歸客不發。
尋聲暗問彈者誰？琵琶聲停欲語遲。
移船相近邀相見，添酒攜燈重開宴。
千呼萬喚始出來，猶抱琵琶半遮面。
轉軸撥絃三兩聲，未成曲調先有情。
絃絃掩抑聲聲思，似訴平生不得志。
低眉信手續續彈，說盡心中無限事。
輕攏慢撚撥復挑，初為霓裳後六么。
大絃嘈嘈如急雨，小絃切切如私語。
嘈嘈切切錯雜彈，大珠小珠落玉盤。
間關鶯語花底滑，幽咽泉流水下灘。
水泉冷澀絃凝絕，凝絕不通聲暫歇。
別有幽愁暗恨生，此時無聲勝有聲。
銀瓶乍破水漿迸，鐵騎突出刀槍鳴。
曲終抽撥當心畫，四弦一聲如裂帛。

東船西舫悄悄無言，惟見江心秋月白。
沉吟收撥插絃中，整頓衣裳起斂容。
自言本是京城女，家在蝦蟆陵下住。
十三學得琵琶成，名在教坊第一部。
曲罷曾教善才伏，妝成每被秋娘妒。
五陵年少爭纏頭，一曲紅綃不知數。
鈿頭雲箆擊節碎，血色羅裙翻酒汙。
今年歡笑復明年，秋月春風等閒度。
弟走從軍阿姨死，暮去朝來顏色故。
門前冷落鞍馬稀，老大嫁作商人婦。
商人重利輕別離，前月浮梁買茶去。
去來江上守空船，繞船月明江水寒。
夜深忽憶少年事，夢啼妝淚紅闌干。
我聞琵琶已歎息，又聞此語重唧唧。
同是天涯淪落人，相逢何必曾相識。
我從去年辭帝京，謫居臥病潯陽城。
潯陽地僻無音樂，終歲不聞絲竹聲。
住近湓江地低溼，黃蘆苦竹繞宅生。
其間旦暮聞何物？杜鵑啼血猿哀鳴。
豈無山歌與村笛，嘔啞嘲哳難為聽。
今夜聞君琵琶語，如聽仙樂耳暫明。
莫辭更坐彈一曲，為君翻作琵琶行。
感我此言良久立，卻坐促弦弦轉急。
淒淒不似向前聲，滿座聞之皆掩泣。
就中泣下誰最多？江州司馬青衫溼。
（春江花朝秋月夜，往往取酒還獨傾。）

說明：

1. 白居易〈琵琶行〉亦屬當年凌淨嫆女史知名吟唱曲目之一。

2. 凌淨嫆女史當年錄吟〈琵琶行〉時，缺漏「春江花朝秋月夜，往往取酒還獨傾」兩句，因此本專輯之〈長恨歌〉在「其間旦暮聞何物？杜鵑啼血猿哀鳴」和「豈無山歌與村笛，嘔啞嘲哳難為聽」之間，缺少原詩「春江花朝秋月夜，往往取酒還獨傾」，請閱聽者留意。

天籟元音【二】第19首

吟唱者凌淨嫆女史

清平調　三首　　　　　（唐）李白

雲想衣裳花想容，春風拂檻露華濃。
若非群玉山頭見，會向瑤臺月下逢。

一枝穠豔露凝香，雲雨巫山枉斷腸。
借問漢宮誰得似？可憐飛燕倚新粧。

名花傾國兩相歡，長得君王帶笑看。
解釋春風無限恨，沉香亭北倚欄干。

說明：

1. 李白〈清平調三首〉亦為天籟吟社久享盛名之代表曲目，迄今傳唱於全臺各詩社。

2. 依照一般版本，〈清平調三首〉第二首第一句常作「一枝紅豔」。惟本社依照《古唐詩合解》，此詩第二首第一句作「一枝穠豔」，此乃礪心齋書房與天籟吟社之師門傳承。

天籟元音【二】第20首

宣州謝朓樓餞別校書叔雲　　　（唐）李白　　　吟唱者凌淨嫆女史

棄我去者，昨日之日不可留。
亂我心者，今日之日多煩憂。
長風萬里送秋雁，對此可以酣高樓。
蓬萊文章建安骨，中間小謝又清發。
俱懷逸興壯思飛，欲上青天攬明月。
抽刀斷水水更流，舉杯銷愁愁更愁。
人生在世不稱意，明朝散髮弄扁舟。

天籟元音 【二】 第21首

吟唱者凌淨嫆女史

悼亡姬　十二首之一　　（清）厲鶚

無端風信到梅邊，誰道蛾眉不復全。

雙槳來時人似玉，一奩空去月如煙。

第三自比青溪妹，最小相逢白石仙。

十二碧闌重倚遍，那堪腸斷數華年。

說明：

1. 厲鶚（1692~1752），字太鴻，又字雄飛，號樊榭，另號南湖花隱、西溪漁者，浙江錢塘人。清朝雍正乾隆年間著名詩人，主盟江、浙吟壇三十餘年。著有《樊榭山房集》、《宋詩紀事》等。

2. 厲鶚《悼亡姬》組詩共十二首，《清詩評註》一書選錄第一首到第八首、第十一首、十二首共十首，凌淨嫆女史所吟唱之〈悼亡姬〉共計十首，即依照《清詩評註》選錄之版本。

天籟元音【二】第22首

吟唱者凌淨媁女史

悼亡姬　十二首之二　　（清）厲鶚

門外鷗波色染藍，舊家曾記住城南。

客遊落拓思尋藕，生小纏綿學養蠶。

失母可憐心耿耿，背人初見髮鬖鬖。

而今好事成彈指，猶賸蓮花插戴簪。

天籟元音【二】第23首

吟唱者凌淨嫆女史

悼亡姬　十二首之三　（清）厲鶚

悵悵無言臥小窗，又經春雪撲寒釭。

定情顧兔秋三五，破夢天雞淚一雙。

重問楊枝非昔伴，漫歌桃葉不成腔。

妄緣了卻俱如幻，居士前身合姓龐。

天籟元音【二】第24首

悼亡姬　十二首之四　　（清）厲鶚

吟唱者凌淨嫆女史

東風重哭秀英君，寂寞空房響不聞。

梵夾呼名翻滿字，新詩和恨寫迴文。

虛將後夜籠鴛被，留得前春簇蝶裙。

猶是踏青湖畔路，殯宮芳草對斜曛。

天籟元音【二】第25首

吟唱者凌淨嫆女史

悼亡姬　十二首之五　　　　　（清）厲鶚

病來倚枕坐秋宵，聽徹江城漏點遙。

薄命已知因藥誤，殘妝不惜帶愁描。

悶憑盲女彈詞話，危托尼姑祝夢妖。

幾度氣絲先訣別，淚痕兼雨灑芭蕉。

天籟元音【二】第26首

吟唱者凌淨嫆女史

悼亡姬　十二首之六　　（清）厲鶚

一場短夢七年過，往事分明觸緒多。

搦管自稱詩弟子，散花相伴病維摩。

半屏涼影顱低鬢，幽徑春風曳薄羅。

今日書堂滅行跡，不禁雙鬢為伊皤。

天籟元音【二】第27首

悼亡姬　十二首之七　　（清）厲鶚

零落遺香委暗塵，更參繡佛懺前因。
永安錢小空宜子，續命絲長不繫人。
再世韋郎嗟已老，重尋杜牧奈何春。
故家姊妹應腸斷，齊向洲前泣白蘋。

吟唱者凌淨嫆女史

天籟元音 【二】 第28首

悼亡姬 十二首之八 （清） 厲鶚

郎伯年年耐薄遊，片帆望盡海西頭。

將歸預感迎門笑，欲別俄成滿鏡愁。

消渴頻煩供茗椀，怕寒重與理熏篝。

春來憔悴看如此，一臥楓根尚憶不？

吟唱者凌淨嫆女史

天籟元音【二】第29首

吟唱者凌淨嫆女史

悼亡姬　十二首之十一　　（清）厲鶚

約略流光事事同，去年天氣落梅風。
思乘荻港扁舟返，肯信妝樓一夕空。
吳語似來窗眼裡，楚魂無定雨聲中。
此生只有蘭衾夢，其奈春寒夢不通！

天籟元音【二】第30首

吟唱者凌淨嫆女史

悼亡姬 十二首之十二　　　　（清）厲鶚

舊隱南湖淥水旁，雙棲穩處轉思量。

收燈門巷怵微雨，汲井簾櫳泥早涼。

故扇也應塵漠漠，遺鈿何在月蒼蒼。

當時見慣驚鴻影，纔隔重泉便渺茫。

天籟元音【二】第31首

吟唱者凌淨嫆女史

瑤瑟 （清）黃任

瑤瑟唯應鼓楚詞，從來蘭芷解相思。

淚波永夜傾三峽，眉黛多年染九疑。

一卷蕉心空展轉，雙飛燕羽奈差池。

宋家薄倖東鄰賦，風月牆頭不再窺。

說明：

1. 黃任（1683~1768），字于莘，一字莘田，號香草齋，又號十硯老人，福建永福人。著有《秋江集》、《香草箋》等。

2. 此詩選自《香草箋》，《香草箋》向為礪心齋書房教材之一。

天籟元音【二】第32首

吟唱者凌淨嫆女史

無題八首和徐懶雲序　　（清）黃任

不解風詩，何以有草蟲雄雉？每憐樂府，大多為囉嗊懊儂。以王伯輿之梟雄，猶曰當為情死；如江文通之風雅，輒云僕本恨人。從來名士，必悅傾城；其奈參軍，難諧新婦。溫太真戮力西征，曹大家閒關遠宦。鳳鳥致辭，忽報氤氳之使；女蘿縈木，反辜燕婉之求。惜荊璞之輕沽，何緣韞櫝？駭浦珠之復反，祇對空盤。山上有山，藁砧終飛破鏡；夢中說夢，箜篌不辨朱書。可憐暮雨牆頭，窺臣竟去；豈料好風江上，吹汝出來。敘葛藟之纏綿，申桂堂之禮分。中門動鎖，何嗔桃葉迎人；後院煎茶，不避鶯哥喚客。朝暮峽雲，飛來屋後；東西溝水，流到門前。晚風楊柳，齊牽長板之橋；初日芙蓉，不隔橫塘之路。洛川曹植旦旦通辭；

漳浦劉楨朝朝平視，幸緣情而不靡，每防禮以自持。掬水中之月，祇接清輝；雨天上之花，但聞香氣。然而思未敢言，誰能遣此？亦復心同所願，苦喚奈何！我不卿卿，君真咄咄。有誰知己，如汝可人？願脫臂金半釧，鑄我浪仙；私纏色線千條，繡伊公子。調翠黛半丸之墨，淋漓荳蔻長箋；吮絳脣一滴之珠，點染櫻桃小扇。洗硯簪花，玉腕作學書弟子；拔釵載酒，朱顏為問字門生。筆牀茶臼，都經薌澤摩挲；藥裹詩囊，盡出蔥尖裁剪。深巷賣花聲，香車載至；短牆殘月影，急鼓催歸。冰玉壺中，笑言何避；薜蕪山下，信誓弗諼。願長齋繡佛以酬因，亦小字烏絲而寫恨。紫釵盡典，竟不逢馬上黃衫；綠綺空彈，豈敢效壚頭犢鼻。千絲蠶繭，只繰再世朱繩；七尺珊瑚，枉結三年鐵網。此日辛酸，廟將蓺火；他時慟哭，玉定成煙。未卜相思樹上，可許青鸞紫鳳之棲？定知連理枝頭，不負鈿合金釵之約。大約神仙眷屬，現來居士道場；無聊筆墨姻緣，權當姬人服散。云爾。

說明：

1. 〈無題八首和徐懶雲〉錄自《香草箋》，是八首七言律詩，此篇為詩前之序，以駢體文形式為之。

2. 本專輯【四】第20、21首收錄〈無題八首和徐懶雲〉前兩首（詳見本書第145、146頁），吟唱者為林安邦先生。

天籟元音【二】第33首　　　　　　　吟唱者凌淨嫆女史

古意　六首　　　　（清）黃任

縫得合歡囊，密密裙頭繫。儂繡鴛鴦絲，郎寫芙蓉字。

將儂桃花面，描上湘竹扇。淚點不曾乾，與郎親眼見。

儂脫紅羅襦，郎從窗外入。道儂懷袖香，春風透消息。

出簾忙致辭，郎飢莫便去。牽郎汙郎衣，為郎製寒具。

儂纏五色絲，續命待郎面。郎是菖蒲花，但開難得見。

郎來不出迎，隔簾空復情。強呼小鬟至，故使郎聽聲。

天籟元音【三】第34首

吟唱者凌淨嫆女史

秦淮雜詩　十四首之一　　（清）王士禎

十日雨絲風片裡，濃春煙景似殘秋。

年來腸斷秣陵舟，夢繞秦淮水上樓。

說明：

王士禎（1634~1711），字子真，一字貽上，號阮亭，晚號漁洋山人，山東新城人。士禎以詩鳴海內，人稱一代正宗，為清初詩壇領袖，著有《漁洋山人精華錄》、《漁洋詩集》、《帶經堂集》等。

天籟元音【二】第35首　　　　　　　　　　　吟唱者凌淨嫆女史

秦淮雜詩　十四首之三　　（清）王士禎

桃葉桃根最有情，瑯瑯風調舊知名。
即看渡口花空發，更有何人打槳迎。

天籟元音【二】第36首

秦淮雜詩　十四首之五　　（清）王士禎

潮落秦淮春復秋，莫愁好做石城遊。
年來愁與春潮滿，不信湖名尚莫愁。

吟唱者凌淨嫆女史

天籟元音【二】第37首　　吟唱者凌淨嫆女史

秦淮雜詩　十四首之七　　（清）王士禛

當年賜第有輝光，開國中山異姓王。
莫問萬春園舊事，朱門草沒大功坊。

天籟元音【三】第1首

短歌行

（三國）曹操

吟唱者凌淨嫆女史

對酒當歌，人生幾何？譬如朝露，去日苦多。

慨當以慷，憂思難忘。何以解憂？唯有杜康。

青青子衿，悠悠我心。但為君故，沉吟至今。

呦呦鹿鳴，食野之苹。我有嘉賓，鼓瑟吹笙。

明明如月，何時可掇？憂從中來，不可斷絕。

越陌度阡，枉用相存。契闊談讌，心念舊恩。

月明星稀，烏鵲南飛，繞樹三匝，何枝可依？

山不厭高，水不厭深。周公吐哺，天下歸心。

天籟元音【三】第2首

吟唱者凌淨嫆女史

感遇　十二首之四　　（唐）張九齡

孤鴻海上來，池潢不敢顧。

側見雙翠鳥，巢在三珠樹。

矯矯珍木巔，得無金丸懼。

美服患人指，高明逼神惡。

今我遊冥冥，弋者何所慕。

說明：

張九齡〈感遇〉原有十二首，《古唐詩合解》一書選錄其中三首，並將原詩第四首、第一首、第二首，重新排列選詩第一、二、三首。凌淨嫆女史所吟之〈感遇〉，即依照《古唐詩合解》所選錄之次序。

天籟元音【三】第3首

吟唱者凌淨嫆女史

感遇 十二首之一

（唐）張九齡

蘭葉春葳蕤，桂華秋皎潔。

欣欣此生意，自爾為佳節。

誰知林棲者，聞風坐相悅。

草木有本心，何求美人折。

天籟元音【三】第4首

吟唱者凌淨嫆女史

感遇　十二首之二

（唐）張九齡

幽林歸獨臥，滯慮洗孤清。

持此謝高鳥，因之傳遠情。

日夕懷空意，人誰感至精。

飛沉理自隔，何所慰吾誠。

天籟元音 【三】 第5首

吟唱者凌淨嫆女史

秋興 八首之一 （唐）杜甫

玉露凋傷楓樹林，巫山巫峽氣蕭森。

江間波浪兼天湧，塞上風雲接地陰。

叢菊兩開他日淚，孤舟一繫故園心。

寒衣處處催刀尺，白帝城高急暮砧。

天籟元音【三】第6首

吟唱者凌淨嫆女史

秋興　八首之二

（唐）杜甫

夔府孤城落日斜，每依南斗望京華。

聽猿實下三聲淚，奉使虛隨八月槎。

畫省香爐違伏枕，山樓粉堞隱悲笳。

請看石上藤蘿月，已映洲前蘆荻花。

天籟元音【三】第7首

吟唱者凌淨嫆女史

秋興　八首之三　　（唐）杜甫

千家山郭靜朝暉，百處江樓坐翠微。
信宿漁翁還泛泛，清秋燕子故飛飛。
匡衡抗疏功名薄，劉向傳經心事違。
同學少年多不賤，五陵衣馬自輕肥。

說明：

杜甫〈秋興八首〉第三首第三句，各版本（含《古唐詩合解》）皆作「信宿漁人還泛泛」，惟此處所吟內容為「信宿漁翁還泛泛」，目前尚未查知所本為何。

天籟元音【三】第8首

吟唱者凌淨嫆女史

秋興　八首之四　　（唐）杜甫

聞道長安似弈棋，百年世事不勝悲。
王侯第宅皆新主，文武衣冠異昔時。
直北關山金鼓振，征西車馬羽書遲。
魚龍寂寞秋江冷，故國平居有所思。

天籟元音【三】第9首

秋興　八首之五

（唐）杜甫

吟唱者凌淨嫆女史

蓬萊宮闕對南山，承露金莖霄漢間。

西望瑤池降王母，東來紫氣滿函關。

雲移雉尾開宮扇，日繞龍鱗識聖顏。

一臥滄江驚歲晚，幾回青瑣點朝班。

天籟元音【三】第10首

吟唱者凌淨嫆女史

秋興　八首之六

（唐）杜甫

瞿塘峽口曲江頭，萬里風煙接素秋。

花萼夾城通御氣，芙蓉小苑入邊愁。

珠簾繡柱圍黃鵠，錦纜牙檣起白鷗。

回首可憐歌舞地，秦中自古帝王州。

天籟元音【三】第11首

秋興　八首之七　　　　　　　　　（唐）杜甫

昆明池水漢時功，武帝旌旗在眼中。

織女機絲虛夜月，石鯨鱗甲動秋風。

波漂菰米沉雲黑，露冷蓮房墜粉紅。

關塞極天唯鳥道，江湖滿地一漁翁。

吟唱者凌淨嫆女史

天籟元音 【三】 第12首

吟唱者凌淨嫆女史

秋興　八首之八

（唐）杜甫

昆吾御宿自逶迤，紫閣峰陰入渼陂。

香稻啄餘鸚鵡粒，碧梧棲老鳳凰枝。

佳人拾翠春相問，仙侶同舟晚更移。

綵筆昔曾干氣象，白頭吟望苦低垂。

天籟元音【三】第13首

吟唱者凌淨嫆女史

涼州詞　（唐）王翰

葡萄美酒夜光杯，欲飲琵琶馬上催。

醉臥沙場君莫笑，古來征戰幾人回。

天籟元音【三】第14首　　　　　　吟唱者凌淨嫆女史

渭城曲　　　　　　（唐）王維

渭城朝雨浥輕塵，客舍青青柳色新。
勸君更盡一杯酒，西出陽關無故人。

天籟元音 【三】 第15首

吟唱者凌淨嫆女史

虞美人

（五代）李煜

春花秋月何時了，往事知多少。

小樓昨夜又東風，故國不堪回首月明中。

雕闌玉砌應猶在，只是朱顏改。

問君還有幾多愁，恰似一江春水向東流。

天籟元音【三】第16首

卜算子　送鮑浩然之浙東　　（宋）王觀

吟唱者凌淨嫆女史

水是眼波橫，山是眉峰聚。

欲問行人去那邊，眉眼盈盈處。

才始送春歸，又送君歸去。

若到江南趕上春，千萬和春住。

說明：

《白香詞譜》題為蘇軾所作。

天籟元音【三】第17首

吟唱者凌淨嫆女史

生查子　元夕　　（宋）朱淑真

去年元夜時，花市燈如晝。

月上柳梢頭，人約黃昏後。

今年元夜時，月與燈依舊。

不見去年人，淚濕青衫袖。

說明：

1. 作者依《白香詞譜》作朱淑真，另謂作者為歐陽脩，迄今猶存爭議。

2. 〈生查子〉之末句，各版本（含《白香詞譜》）皆作「淚濕春衫袖」，惟此處所吟內容為「淚濕青衫袖」，目前尚未查知所本為何。

天籟元音【三】第18首

吟唱者凌淨嫆女史

醉花陰　　（宋）李清照

薄霧濃雲愁永晝，瑞腦噴金獸。
佳節又重陽，寶枕紗幮，昨夜涼初透。

東籬把酒黃昏後，有暗香盈袖。
莫道不消魂，簾捲西風，人比黃花瘦。

天籟元音【三】第19首

吟唱者凌淨嫆女史

王貞女行　　（清）錢載

湛湛吳江水，有鳥名鴛鴦。君家與妾家，隔水遙相望。

十五以許君，妾即罹親喪。悠悠經二閏，于飛時正當。

媒氏命再通，吉日復辰良。理我玳瑁簪，綴我明月璫。

虛窗對朝日，自作嫁衣裳。何為宵夢惡，君耗來踉蹌。

委我玳瑁簪，捐我明月璫。虛窗對斜日，忍顧嫁衣裳。

鬢髮歸君門，淚血上君堂。撫棺棺不開，白日天茫茫。

強起奉公姥，獨侍不成行。入室披君帷，披帷坐君床。

許君是君婦，君婦為君孀。雄者殞朝露，雌者守夕霜。

江流無時絕，孤鳥永悲傷。

說明：

錢載（1708~1793）字坤一，號籜石，又號匏尊，晚號萬松居士、百福老人，浙江秀水人。詩宗韓愈，以古文章法句調入詩，著有《籜石齋詩集》等。

天籟元音 【三】 第20首

白桃花賦

（清）夏思沺

吟唱者凌淨嫆女史

仙源路遠，芳塢春柔。不矜豔冶，特著清幽。皎皎而塵空樹底，融融而雪壓枝頭。漲不翻紅，帶雨而偏饒別致；花惟放白，當春而獨具風流。粧謝鉛華，習銷羅綺。劉郎之舊句休題，崔護之新詩謾擬。玉顏笑倩，含一抹之和風；粉面輕盈，照半池之春水。俗態全空，芳姿罕有。被清露以俱融，抱香心而乍剖。薄理銀鬟，微開素口。姿原灼灼，態自盈盈。藉孤芳以自賞，羨雅趣之橫生。淡還欲語，嬌不勝情。黏裊裊之指風情於柳絮，曾否移情；問消息於梨花，將毋回首。芳菲恥鬥，色相俱空。疏游絲，最多牽惹；集纖纖之粉蝶，認不分明。煙遠罩，曉霧輕籠。寫影玻璃窗外，傳神粉壁園中。肯教人面相逢，感

紅顏之薄命；最喜井欄斜倚，舒縞袖以臨風。花樣雖新，春情未欠。美人之玉貌何殊，洞口之漁舟莫汎。紅雨不黏，綠波空蘸。冒晨光而綽約，夢醒瑤臺；迷夜色以朦朧，魂銷月鑑。最結淒迷，更憐幽靜。無色獨佳，有姿不挺。何知妍麗之場，早脫繁華之境。樽前閒雅，別留三月風光；竹外蕭疏，爭認一林梅影。

說明：

1. 夏思洆（1798～1868），字涵波，號少品，安徽銅陵人。思洆博學廣聞，喜作詩、文、賦，著有《少品賦草》、《少品詩稿》、《少品文稿》等。

2. 本篇及以下四篇均出自《少品賦草》。《少品賦草》昔為礪心齋書房教材之一，現今台灣則甚為罕見。編者因製作本專輯，訪見兩版本：
《增註少品賦草》，大正十四年（1925），陳明卿重印。（國立中央圖書館台灣分館珍藏）
《箋注少品賦草》，民國十七年（1928），上海錦章書局。（本社張國裕社長提供影印本）

3.「仙源路遠」，兩版本皆作「仙源路杳」：「問消息於梨花」，兩版本皆作「問消息於梨雲」。
目前尚未查明以上二處凌淨嫆女史所吟唱者，是否依據其他版本。

天籟元音【三】第21首

杜鵑鳥賦

（清）夏思沺

吟唱者凌淨嫆女史

西川委去悲千古，錦繡江山誰作主？縱使欲歸便得歸，歌臺舞榭皆塵土。

不知羽化幾經年，夜夜空山啼太苦。暮春時節，曉霧溪頭。朝朝寫怨，

語語含愁。口塗梅而未落，血染草而長留。數聲啼罷眾山碧，三月落花

風正柔。既稱謝豹，亦曰冤枉禽。杜宇之名傳自昔，子規之號留至今。

亂雲春樹，隔浦幽林。疏煙淡兮曉風急，古木寒兮斜月沉。聽爾傷春意，

情生一寸心。若夫逆旅遊人，征途倦客，斷梗飄萍，驚魂悸魄。鄉心觸

兮思茫茫，歸興牽兮情脉脉。同是無家，躊躇竟夕。又若紅閨少婦，畫閣

新粧，梨花院裡夜初靜，菱鏡臺前愁正長。聞處難成寐，無言暗斷腸。

此時春去憑君送，可共春歸返故鄉。何乃徹夜長鳴，終宵未息，泣恨啼

冤，曷其有極！每寄子於巢居，洩先機於橋側。朝居竹兮暮居杉，遷乎荊兮止乎棘。魂歸蜀道竟何時，萬山煙雨淒涼色。

天籟元音【三】第22首

吟唱者凌淨嫆女史

對月賦

（清）夏思沺

玉宇無塵，銀蟾耀彩。萬古常新，千秋不改。記得昨宵欲去，漸隔紅窗；卻憐今夜還來，遙升碧海。斯時也，豪士開懷，詞人相望。倚畫檻而流連，對金波而放曠。紅筵洒滿，落素影於杯中；綺閣詩成，射銀痕於紙上。至於幽人隱士，抱樸守貞。撫瑤琴以相佇，歌幽曲而怡情。皎皎清輝，映門庭而獨靜；融融皓魄，照山水而俱明。若夫旅舍青燈，江湖白髮。對影傷懷，相思刻骨。魚沉雁渺，朝生竟夕之鄉心；地北天南，同照今宵之皓月。別有長門久坐，永巷堪憐。寵移愛奪，恨惹情牽。悲他玉鏡空懸，難邀翠輦；愁與冰輪共滿，欲問青天。更有傷春院落，屈指年華。愁多似縷，心亂如麻。對素魄以垂簾，魂銷鏡畔；向閒階而下拜，

心到天涯。況彼遊子欲行，佳人恨起。今夕一家，明日千里。倚欄而別緒頻添，掩扇而離懷莫已。愁眉共對，未免有情。淚眼同看，誰能遣此。夫何金波依舊，人事多岐。悲歡同照，今古如斯。但教秉燭以遊，莫把光陰如客。何必舉杯相問，從知圓缺有時。

說明：

1. 《少品賦草》今甚罕見，編者因製作本專輯，訪見兩版本：
《增註少品賦草》，大正十四年（1925），陳明卿重印。（國立中央圖書館台灣分館珍藏）
《箋注少品賦草》，民國十七年（1928），上海錦章書局。（本社張國裕社長提供影印本）

2. 兩版本之「對月賦」頗有差異，考查凌淨嫆女史所吟者，同於大正十四年陳明卿重印版《增註少品賦草》。

天籟元音【三】第23首

屈原行吟澤畔賦　（騷體）　（清）　夏思沺

吟唱者凌淨嫆女史

嗟江水其滔滔兮，勢奔放而不回。對落日以戀戀兮，情相繫而可哀。顧蘭蕙之娟娟兮，棄沅湘而誰偕。荼蓼雜以相蔽兮，紛芃芃而莫裁。望美人而遙隔兮，杳不知其所為。日將夕而路修兮，嘆吾力之已疲。行人過而莫問兮，懷耿耿其焉知。昏鴉集而鶴遠兮，將飄飄以何之。歲值暮而霜逼兮，寒蟬空其哀鳴。蓬因風而倏散兮，根既離而難并。蒹葭垂而頭白兮，質當老而態更。落木日以憔悴兮，焉就枯而再榮。眄波流之瀠迴兮，猶旋轉以相顧。彼鷗鳧之接翅兮，反以猜乎白鷺。江既闊而浪惡兮，豈一葦之可渡。心神去而難收兮，終渺渺而不知其依附。解我裳於江側兮，濯白水而胡垢。彼漁樵其無懷兮，慨斯人之非偶。道云遠，繚且糾，

日復日兮，徒不惜乎奔走。水之沚，山之阜，行復行兮，兩莫決其可否。

上天悲其夢夢兮，莫鑒乎我衷。知我生之不辰兮，身已辱而途窮。人事

莫知所底止兮，時既失而願空。抱隱憂以來此兮，余將鬱鬱而長終。嘆

曰：

遙遙楚關，浮雲蔽兮，望而不見，時隕涕兮。

秋風蕭蕭，吹我袂兮，心之傷矣，不可例兮。

黽勉同心，違夙誓兮，湘水湯湯，從此逝兮。

天籟元音【三】　第24首

擬庚子山對燭賦

（清）夏思泊

吟唱者凌淨嫆女史

長風蕭蕭生夜寒，西堂自顧形影單。秋高鴻雁正南度，坐使愁心禁欲難。且燒華燭對瑤席，清光照耀生銅盤。彩結紅蓮，相看未眠。四射光難定，三條次第燃。細心高透頂，烈炬直沖煙。近座時時開鐵鋏，背人暗暗卜金錢。夜長人倦天難曙，風逼青袍寒入絮。刻成小鳳，撲引飛蛾。簾旌遙映，漏箭頻過。伴我凝神久，替人垂淚多。銀笙吹，玉管隨。賓滿座，酒盈池。石家爨蠟何足論，郢人過書方見奇。長河沒，餘焰歇。開窗曉色寒，正墮天邊月。

說明：

1. 夏思沺〈擬庾子山對燭賦〉，句數、字數、韻腳完全依照庾信〈對燭賦〉原作。

2. 庾信（513~581）字子山，南朝梁新野人。庾信早期的賦，〈對燭賦〉、〈春賦〉、〈七夕賦〉、〈燈賦〉、〈鏡賦〉、〈鴛鴦賦〉等，皆居南朝時期所作。

附錄：

庾信〈對燭賦〉

龍沙雁塞甲應寒，天山月沒客衣單。燈前桁衣疑不亮，月下穿針覺最難。刺取燈花持桂燭，還卻燈檠下燭盤。鑄鳳銜蓮，圖龍並眠，爐高疑數剪，心濕暫難然。銅荷承淚蠟，鐵鋏染浮煙。本知雪光能映紙，復訝燈花今得錢。蓮帳寒檠窗拂曙，筠籠薰火香盈絮。傍垂細溜，上繞飛蛾。光清寒入，焰暗風過。楚人纓脫盡，燕君書誤多。夜風吹，香氣隨。鬱金苑，芙蓉池。秦皇辟惡不足道，漢武胡香何物奇。晚星沒，芳蕪歇，還持照夜遊，詎減西園月。

天籟元音 【三】 第25首

癸未一月三日礪心齋女子同學會席上作

五首之一　　（日治・民國）林述三

吟唱者凌淨嫆女史

卌載埋頭事礪心，殘篇斷簡費沉吟。

卻慚脈望難超脫，徽幸焦桐有賞心。

日去柴薪當爨具，春來桃李自成林。

天惟顯鑒全天籟，感慨陳人遲暮深。

說明：

1. 林述三（1887～1956），名纘，字述三，以字行。號怪痴、怪星，又號蓬瀛一逸夫、唐山客、苓草。述三先生創設礪心齋書房與天籟吟社，作育英才無數，推行詩教居功厥偉。文學作品包括詩、詞、文、賦、謎、小說等多種，著有《礪心齋詩集》，民國四十年省政府頒贈「風礪儒林」匾額以褒揚其文化貢獻。

2. 「癸未」即日治時期昭和十八年（1943），亦即民國卅二年。

3. 礪心齋門人眾多，其中女弟子亦不在少數。《礪心齋詩集》中，提及「礪心齋女子同學會」之詩作，有〈癸未一月三日礪心齋女子同學會席上作〉七律五首、〈礪心齋女子同學會席後作〉七絕四首。

4. 本專輯吟唱者凌淨嫆女史學詩於林述三先生之門下，為「礪心齋女子同學會」成員之一。

5. 此詩韻腳有兩「心」字，據查《礪心齋詩集》與《詩報》第二九二號（昭和十八年三月廿三日），二版本皆同，所以當非傳抄失誤。

天籟元音【三】第26首

吟唱者凌淨嫆女史

癸未一月三日礪心齋女子同學會席上作

五首之二　（日治‧民國）林述三

去年群季會山亭，今日金閨集錦屏。

紅友光騰貞縮屋，天孫耀拱老人星。

席間風雅饒清韵，戶外塵囂未許聽。

濟濟彬彬探麗句，娟娟娓娓具通靈。

天籟元音【三】第27首

吟唱者凌淨嫆女史

癸未一月三日礪心齋女子同學會席上作

五首之三　（日治・民國）林述三

慰我生平嘆鳳章，者番真覺破天荒。

芳規可慕嘉能守，吾道猶存幸未亡。

女輩果然遵孔教，老人不負立書房。

允堪張目他時助，為貴家庭賀弄璋。

天籟元音【三】第28首

癸未一月三日礪心齋女子同學會席上作

五首之四　　（日治・民國）林述三

吟唱者凌淨嫆女史

式禮無愆樸不華，金相玉質粲燈花。

抗顏豪語皆吾女，把酒歡心見一家。

珍錯駢羅供醉飽，調和各妙足稱誇。

時艱才力何容易，失色先生感靡涯。

天籟元音 【三】 第29首

吟唱者凌淨嫆女史

癸未一月三日礪心齋女子同學會席上作

五首之五　　（日治・民國）林述三

紅杏瓶中花正繁，墨香箋影爽吟魂。

吐辭明潔皆磨琢，入律宮商合議論。

此日有心追詠絮，他時無足效隨園。

綠漪詩與樓東賦，別見才華立一門。

天籟元音 【三】 第30首

春江花月夜

（唐）張若虛

春江潮水連海平，海上明月共潮生。

灩灩隨波千萬里，何處春江無月明。

江流宛轉遶芳甸，月照花林皆如霰。

空裡流霜不覺飛，汀上白沙看不見。

江天一色無纖塵，皎皎空中孤月輪。

江畔何人初見月，江月何年初照人。

人生代代無窮已，江月年年望相似。

不知江月照何人，但見長江送流水。

白雲一片去悠悠，青楓浦上不勝愁。

誰家今夜扁舟子，何處相思明月樓。

可憐樓上月徘徊，應照離人妝鏡臺。

玉戶簾中捲不去，擣衣砧上拂還來。

此時相望不相聞，願逐月華流照君。

鴻雁長飛光不度，魚龍潛躍水成文。

昨夜閒潭夢落花，可憐春半不還家。

江水流春去欲盡，江潭落月復西斜。

斜月沉沉藏海霧，碣石瀟湘無限路。

不知乘月幾人歸，落月搖情滿江樹。

合唱

說明：

1. 此曲〈春江花月夜〉為團體合唱，原收錄於凌淨熔女史之吟詩錄音帶中，目前無法確知參與吟唱之人員。據張國裕社長推測，當為本社前輩所吟。

2. 〈春江花月夜〉曲譜收錄於本書第 150 頁。

天籟元音【三】第31首

吟唱者凌淨嫆女史

春江花月夜

（唐）張若虛

春江潮水連海平，海上明月共潮生。
灩灩隨波千萬里，何處春江無月明。
江流宛轉遶芳甸，月照花林皆如霰。
空裡流霜不覺飛，汀上白沙看不見。
江天一色無纖塵，皎皎空中孤月輪。
江畔何人初見月，江月何年初照人。
人生代代無窮已，江月年年望相似。
不知江月照何人，但見長江送流水。
白雲一片去悠悠，青楓浦上不勝愁。
誰家今夜扁舟子，何處相思明月樓。
可憐樓上月徘徊，應照離人妝鏡臺。
玉戶簾中捲不去，擣衣砧上拂還來。
此時相望不相聞，願逐月華流照君。
鴻雁長飛光不度，魚龍潛躍水成文。
昨夜閒潭夢落花，可憐春半不還家。
江水流春去欲盡，江潭落月復西斜。
斜月沉沉藏海霧，碣石瀟湘無限路。
不知乘月幾人歸，落月搖情滿江樹。

說明：

1. 此首《春江花月夜》之錄音內容與《天籟元音》【二】光碟第一首完全相同，但是完整收錄吟唱前之前奏。

2. 《春江花月夜》曲譜收錄於本書 150 頁。

天籟元音【四】第1首

西廂記第一本第一折　　（元）王實甫

吟唱者林安邦先生

【仙呂】【點絳唇】游藝中原，腳根無線，如蓬轉。望眼連天，日近長安遠。

【混江龍】向詩書經傳，盡魚似不出費鑽研。棘圍呵守暖，鐵硯呵磨穿。投至得雲路鵬程九萬里，先受了雪窗螢火十餘年。才高難入俗人眼，時乖不遂男兒願。怕爾不雕蟲篆刻，斷簡殘編。

【油葫蘆】九曲風濤何處險，正是此地偏。帶齊梁、分秦晉、隘幽燕。雪浪拍長空，天際秋雲捲，竹索纜浮橋，水上蒼龍偃，東西貫九州，南北串百川。歸舟緊不緊，如何見，似弩箭離弦。

【天下樂】疑是銀河落九天，高源，雲外懸，入東洋不離此逕穿。滋洛

陽千種花，潤梁園萬頃田，我便欲浮槎到日月邊。

【村裡迓鼓】隨喜了上方佛殿，又來到下方僧院。遊洞房，登寶塔，將迴廊繞遍。我數畢羅漢，參過菩薩，拜罷聖賢。驀然見五百年風流孽冤。

【元和令】顛不剌的見了萬千，這般可喜娘罕曾見，我眼花撩亂口難言，魂靈兒飛去半天。儘人調戲嚲著香肩，只將花笑拈。

【上馬嬌】是兜率宮，是離恨天，我誰想這裡遇神仙。宜嗔宜喜春風面，偏，宜插翠花鈿。

【勝葫蘆】宮樣眉兒新月偃，侵入鬢雲邊。未語人前先靦腆，櫻桃紅破，玉粳白露，半晌恰方言。似嚦嚦鶯聲花外囀，行一步可人憐。解舞腰肢嬌又軟，千般裊娜，萬般旖旎，似垂柳在晚風前。

【後庭花】你看襯殘紅芳徑軟，步香塵底印兒淺。休題眼角留情處，只這腳蹤兒將心事傳。慢俄延，投至到攏門前面，只有那一步遠，分明打個照面，風魔了張解元。

【柳葉兒】門掩了梨花深院，粉牆兒高似青天。恨天不與人方便，難消

遣，怎留連？有幾個意馬心猿？

【寄生草】蘭麝香仍在，珮環聲漸遠。東風搖曳垂楊線，游絲牽惹桃花片，珠簾掩映芙蓉面。這邊是河中開府相公家，那邊是南海水月觀音院。

【賺煞尾】望將穿，涎空嚥。我明日透骨髓相思病纏，我怎當她臨去秋波那一轉！我便是鐵石人也意惹情牽。近庭軒，花柳依然，日午當天塔影圓，春光在眼前，奈玉人不見，將一座梵王宮，化作武陵源。

說明：

《西廂記》版本極多，各本文字略有出入，編者以林安邦先生所吟內容比對，似較近於金聖嘆本。

即以金聖嘆貫華堂刊本而論，坊間版本亦自繁多，編者實無能力一一比對。謹說明如上。

天籟元音【四】第2首

吟唱者林安邦先生

短歌行

（三國）曹操

對酒當歌，人生幾何？譬如朝露，去日苦多。

慨當以慷，憂思難忘。何以解憂？唯有杜康。

青青子衿，悠悠我心。但為君故，沉吟至今。

呦呦鹿鳴，食野之苹。我有嘉賓，鼓瑟吹笙。

明明如月，何時可掇？憂從中來，不可斷絕。

越陌度阡，枉用相存。契闊談讌，心念舊恩。

月明星稀，烏鵲南飛，繞樹三匝，何枝可依？

山不厭高，水不厭深。周公吐哺，天下歸心。

天籟元音【四】第3首

吟唱者林安邦先生

長相思

（南朝）徐陵

長相思，好春節，夢裡恆啼悲不洩。

帳前起，窗前咽。

柳絮飛還聚，遊絲斷復結。

欲見洛陽花，如君隴頭雪。

說明：

徐陵（507～583），南朝梁、陳間詩人、駢文家。詩文與庾信齊名，號為徐庾體，後人輯有《徐陵集》。

天籟元音【四】第4首　　　　吟唱者林安邦先生

秋興　八首之一　　（唐）杜甫

玉露凋傷楓樹林，巫山巫峽氣蕭森。
江間波浪兼天湧，塞上風雲接地陰。
叢菊兩開他日淚，孤舟一繫故園心。
寒衣處處催刀尺，白帝城高急暮砧。

天籟元音【四】第5首

吟唱者林安邦先生

秋興　八首之二

（唐）杜甫

夔府孤城落日斜，每依南斗望京華。

聽猿實下三聲淚，奉使虛隨八月槎。

畫省香爐違伏枕，山樓粉堞隱悲笳。

請看石上藤蘿月，已映洲前蘆荻花。

天籟元音【四】第6首

吟唱者林安邦先生

秋興　八首之三　　　　（唐）杜甫

千家山郭靜朝暉，百處江樓坐翠微。
信宿漁翁還泛泛，清秋燕子故飛飛。
匡衡抗疏功名薄，劉向傳經心事違。
同學少年多不賤，五陵衣馬自輕肥。

說明：

杜甫〈秋興八首〉第三首第三句，各版本（含《古唐詩合解》）皆作「信宿漁人」，惟此處所吟內容為「信宿漁翁」，目前尚未查知所本為何。

天籟元音【四】第7首

韋員外家花樹歌

（唐）岑參

吟唱者林安邦先生

今年花似去年好，去年人到今年老。

始知人老不如花，可惜落花君莫掃。

君家兄弟不可當，列卿御史尚書郎。

朝回花底恆會客，花撲玉缸春酒香。

天籟元音【四】第8首

吟唱者林安邦先生

漁翁

（唐）柳宗元

漁翁夜傍西巖宿，曉汲清湘燃楚竹。

煙銷日出不見人，欸乃一聲山水綠。

迴看天際下中流，巖上無心雲相逐。

天籟元音 【四】第9首

吟唱者林安邦先生

留別崔興宗

（唐）王維

駐馬欲分襟，清寒御溝上。

前山景氣佳，獨往還惆悵。

說明：

作者與詩題依據《古唐詩合解》，為王維〈留別崔興宗〉。《全唐詩》所錄作者與詩題則為崔興宗〈留別王維〉。

天籟元音【四】第10首　　吟唱者林安邦先生

宮槐陌　　　　　　　　　　（唐）裴迪

門前宮槐陌，是向歕湖道。
秋來風雨多，落葉無人掃。

天籟元音　【四】第11首　　　　　　　　　　吟唱者林安邦先生

桃花溪　　　　　　　　　　（唐）張旭

隱隱飛橋隔野煙，石磯西畔問漁船。

桃花盡日隨流水，洞在清谿何處邊？

天籟元音【四】第12首

吟唱者林安邦先生

賀聖朝　留別　　　（宋）葉清臣

滿斟綠醑留君住，莫匆匆歸去。

三分春色二分愁，更一分風雨。

花開花謝，都來幾許，且高歌休訴。

不知來歲牡丹時，再相逢何處。

說明：

葉清臣（1000～1049），字道卿，蘇州長洲人。與范仲淹友好，有詩、詞、文散稿傳世。《宋史》有傳。

天籟元音【四】第13首

吟唱者林安邦先生

御街行　離懷

（宋）范仲淹

紛紛墮葉飄香砌，夜寂靜、寒聲碎。

真珠簾捲玉樓空，天淡銀河拖地。

年年今夜，月華如練，長是人千里。

愁腸已斷無由醉，酒未到、先成淚。

殘燈明滅枕頭欹，諳盡孤眠滋味。

都來此事，眉間心上，無計相迴避。

天籟元音【四】第14首

吟唱者林安邦先生

漁家傲　秋思

（宋）范仲淹

塞下秋來風景異，衡陽雁去無留意。
四面邊聲連角起。千嶂裡，長煙落日孤城閉。

濁酒一杯家萬里，燕然未勒歸無計。
羌管悠悠霜滿地。人不寐，將軍白髮征夫淚。

天籟元音 【四】 第15首

吟唱者林安邦先生

蘇幕遮　懷舊

（宋）范仲淹

碧雲天，黃葉地。秋色連波，波上寒煙翠。

山映斜陽天接水。芳草無情，更在斜陽外。

黯鄉魂，追旅思。夜夜除非，好夢留人睡。

明月樓高休獨倚。酒入愁腸，化作相思淚。

天籟元音【四】第16首

滿庭芳　春遊

（宋）秦觀

吟唱者林安邦先生

曉色雲開，春隨人意，驟雨才過還晴。
古臺芳榭，飛燕蹴紅英。
舞困榆錢自落，鞦韆外、綠水橋平。
東風裡，朱門映柳，低按小秦箏。

多情行樂處，珠鈿翠蓋，玉轡紅纓。
漸酒空金榼，花困蓬瀛。
豆蔻梢頭舊恨，十年夢、屈指堪驚。
憑欄久，疏煙澹日，寂寞下蕪城。

說明：

秦觀（1049～1100），字少游，一字太虛，號淮海居士，揚州高郵人。工詩文，與張耒、晁補之、黃庭堅並稱「蘇門四學士」。著有《淮海詞》。

天籟元音【四】第17首

吟唱者林安邦先生

醉太平　閨情　　　　　　　　（宋）劉過

情高意真，眉長鬢青。

小樓明月調箏，寫春風數聲。

思君憶君，魂牽夢縈。

翠銷香暖雲屏，更那堪酒醒？

說明：

劉過，（1154～1206），字改之，號龍洲道人，吉州太和人。與辛棄疾為莫逆之交，時相唱和，詞風豪放，近於棄疾。著有《龍洲詞》。

天籟元音【四】 第18首

吟唱者林安邦先生

喜遷鶯　閏元宵　　（宋）吳禮之

銀蟾耀彩，喜稔歲閏正，元宵還再。

樂事難留，佳時罕遇，依舊試燈何礙。

花市又移星漢，蓮炬重芳人海。

儘勾引，遍嬉遊寶馬，香車喧隘。

晴快，天意教、人月更圓，償足風流債。

媚柳煙濃，天桃紅小，景物迥然堪愛。

巷陌笑聲不斷，襟袖餘香仍在。

待歸也，便相期明日，踏青挑菜。

說明：

吳禮之，字子和，號順受老人，錢塘人。生卒年均不詳，約南宋寧宗慶元年間在世，著有《順受老人詞》。

天籟元音【四】第19首

吟唱者林安邦先生

滿江紅

（宋）岳飛

怒髮衝冠，憑闌處、瀟瀟雨歇。

抬望眼、仰天長嘯，壯懷激烈。

三十功名塵與土，八千里路雲和月。

莫等閒、白了少年頭，空悲切。

靖康恥，猶未雪；臣子恨，何時滅。

駕長車踏破，賀蘭山缺。

壯志饑餐胡虜肉，笑談渴飲匈奴血。

待從頭、收拾舊山河，朝天闕。

天籟元音【四】第20首

吟唱者林安邦先生

無題八首和徐懶雲　八首之一　（清）黃任

花花相對葉相當，但采蘼蕪莫采桑。
別鶴離鴻來錦瑟，青溪白石上金堂。
鴛鴦待闕迷芳牒，烏鵲填橋失報章。
只合單棲風水畔，枕屏夜夜夢瀟湘。

說明：

1. 黃任（1683~1768），字于莘，一字莘田，號香草齋，又號十硯老人，福建永福人。著有《秋江集》、《香草箋》等。

2. 《無題八首和徐懶雲》錄自《香草箋》，是八首七言律詩。詩前有序，以駢體文形式為之，收錄於本專輯【二】第32首（詳見本書74頁），吟唱者為凌鏡鎔女史。

天籟元音【四】第21首

吟唱者林安邦先生

無題八首和徐懶雲　八首之二　（清）黃任

埋骨成灰恨未灰，非關鴆毒誤良媒。

瓊漿自不擎犀合，寶鏡何緣託玉臺。

上掌明珠拋去轉，出牆紅藥拗來開。

銀屏即是銀河路，青鳥空勞探幾回。

天籟元音【四】）第22首

吟唱者林安邦先生

調笑令

（唐）王建

團扇，團扇，美人並來遮面。

玉顏憔悴三年，誰復商量管弦。

弦管，弦管，春草昭陽路斷。

說明：

1. 細聽此首與第廿四首〈卜算子〉，比對林安邦先生所吟之其他作品，聲音似乎較為柔細，反而略似凌淨嫆女史所吟。

2. 經本社張國裕社長與葉世榮副社長反覆聆聽後，依照吟唱方式與音調推論，此首應屬林安邦先生所吟，可能係林安邦先生較為年輕時所吟，錄音時間約在四五十年前。

天籟元音【四】第23首

卜算子　送鮑浩然之浙東　　　（宋）王觀　　吟唱者林安邦先生

水是眼波橫，山是眉峰聚。
欲問行人去那邊，眉眼盈盈處。

才始送春歸，又送君歸去。
若到江南趕上春，千萬和春住。

說明：

1. 王觀（1035～1100），字通叟，如皋人。詞學柳永，情景交融，著有《冠柳集》，已佚。

2. 《白香詞譜》則題為蘇軾所作。

3. 細聽此首與第廿三首〈調笑令〉，比對林安邦先生所吟之其他作品，聲音似乎較為柔細，反而略似凌淨嫆女史所吟。

4. 經本社張國裕社長與葉世榮副社長反覆聆聽後，依照吟唱方式與音調推論，此首應屬林安邦先生所吟，可能係林安邦先生較為年輕時所吟，錄音時間約在四五十年前。

春江花月夜

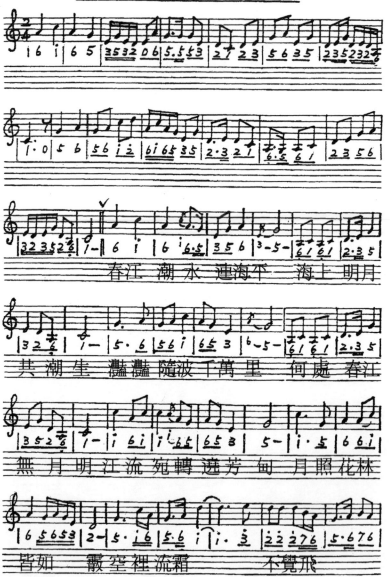

側耳咸傾天籟調，礪心培出玉堂梅（註1）

高嘉穗

本文主要介紹對象，為台灣騷壇上素以「吟韻」最為南北詩友知曉的台北大稻埕「天籟吟社」。雖然在一般學院內中文系教授，或大學內學生自組之「詩社」的看法中，認為流傳於台灣內的「吟詩調」之「調名」約有十二種，但是，經由筆者實際觀察台灣傳統施人們最主要的活動——聯吟大會，以及個別性地拜訪騷壇耆宿、以及多年參與傳統詩社活動、對該群體之「生態」有深入了解之「詞長」（註2），得以了解到，目前所謂的諸多種名稱的「吟詩調」的說法及音樂，大多已不存在於傳統詩人實際的吟詩文化生活中。而，在聯吟大會的吟詩餘興時間中，上臺吟詩的吟調大約可分為三大類：

1. 天籟吟社所傳吟法之屬（泉州）；
2. 鹿港泉州腔吟法之屬（泉州）；
3. 各地詩友自成一格之吟詩聲調之屬：此部份目前又可以瑞芳、雙溪一帶，由李石

鯨、林義德先生等所教導之「奎山調」、「貂山調」等，因漸有社區人士陸續加入該地區之詩社組織而漸見聲勢；另外，不屬於此地區，如能吟詩之詩友，則大多自稱其吟法為「自成一格」，無法清楚歸入上述兩大系統中，筆者推測，此類詩友應該也佔全台能吟詩之詩人很重要的一部份。

參加聯吟大會的南北詩友，無論是否雅擅吟唱，均對台北「天籟吟社」之吟詩聲調耳熟能詳，並能清楚地辨認其風格，最重要的是，天籟吟社的吟詩法已打破地域的限制，成為流傳於台灣北、中、南部傳統詩人口中的「吟詩調」，一般不屬天籟詩社門人之詩友們稱其為「天籟調」。經筆者了解，該吟調在本地傳統詩人社團生活中具有普遍性，而天籟詩社對「吟調」之傳承較諸其他詩社或團體又特別重視，其「有意識的傳承」（註3）為台省各地詩社少見，基於上述理由，筆者認為傳統詩人特有的「吟詩」音樂文化中，應為較有代表性的社團。

本文藉由對「天籟詩社」之社團性質、人文結構的介紹，也希望能讓讀者對台灣已逐漸勢微的文人傳統文化風貌，得以有進一步的認識。

一、天籟吟社之姊妹組織——礪心齋

若對天籟吟社的歷史做過一番了解方能得知，實際上，真正傳承天籟吟韻的機構並非詩社，而是在詩社成立之前的台灣漢學傳習之民間教育場所——私塾〔漢學仔〕。

與天籟詩社有關的私塾為林纘（林述三）先生所主持的「礪心齋」，該私塾係接續其父林文德（字修，遜清宿儒）於稻江設帳之國文研究塾，址設於昔日大稻埕開發史先鋒之地——中街一帶，現址為延平北路一段一五四號。「礪心齋」與趙一山先生所設之「劍樓書塾」（今永樂市場址）各有鏗鏘之吟韻聞名於台北文人界中，但今日欲尋劍樓門人、或能吟劍樓韻者幾不可得。（註4）

林述三先生（1887－1956）原名纘、自述三，號怪星，又有別署蓬瀛、唐山客，祖籍為福建省同安縣內林鄉，少時就讀於廈門市玉屏書院（註5）。據林述三先生前於台北市文獻委員會於民國四十二年九月十六日舉辦之「大稻埕耆宿座談會」（註6）中表示，其先先祖父林藍田先生於咸豐三年之前因避海賊而將其行郊「林益順」星夜移遷到大稻埕中街，在此建造店鋪三幢，約於咸豐三年晉、南、惠三縣人與同安縣

人械鬥，史稱「頂下郊拼」，同安人由艋舺的八甲庄敗退到大稻埕後，林右藻亦遷至中街地帶經營「林復振」、「林復源」、「林復興」等商號。因此，林藍田家之「林益順」與林右藻家之「林復振」等可視為大稻埕地區之開基家族。後林柏邱、林廉〈林藍田兄弟〉與林右藻合辦「三郊」，由以上敘述，可略知林述三先生家族在大稻埕開發中上之地位。

述三先生之父文德公在中街開設「國文研究塾」，為礪心齋之前身。據礪心齋張國裕先生所言，林述三先約於其年十八歲時因父染疫而代替文德公教書，及父謝世，易「國文研究塾」為「礪心齋書房」，後乙未台灣割讓，統治者推行日文教育，臺人至礪心齋習漢文者日眾。日人於早期的懷柔政策之後，逐漸推動「皇民化運動」，欲以公學校之設立，取代民間舊式的漢文書房，並削減課程中的於「漢文」一科之授課時數比例；此外，也逐步限制各地民間原本興盛的「書房」或私塾。在日人限制書房教學最嚴時期間，民間對漢學書房除稱〔漢學仔〕之外，又有〔暗學仔〕之稱，謂之必須避開日警耳目於暗中教學。

舊式漢文書房的授課時間並非如學校體系般制式化，據筆者所知，當公學校成為主要的教育機構時，許多台灣家庭安排孩子日間上公學校，而晚間至傳統書房讀漢

文，光復後，也有許多幼年僅受日語教育，成年後利用工作之餘，於晚間至漢學塾師處讀漢文（如雙溪貂山吟社李鶯輝先生，以及瑞芳國學研究會楊阿本先生之習漢文背景均為此類）等。因林家礪心齋書房於大稻埕地區之傳授斯文於不輟的貢獻，在台灣光復後民國四十一年，由當時台灣省主席吳國楨頒「風勵儒林」扁額一幀，至今仍懸於林氏礪心齋舊址。

林述三先生有四子：錫麟、錫牙、錫源、錫可。其中林錫麟先生為述三先生身後，擔任礪心齋書院主要執教的「先生」（老師），但若以吟調而論，「天籟」眾人皆以為錫牙先生（人稱「牙叔」）的吟詩最得林述三先生之傳。

筆者曾至錫麟先生故居即礪心齋舊址一窺奇貌，其房屋外貌屬台灣傳統三進式店舖規模，門面窄而內部深長，目前店面外租他人，內進仍居有林錫麟先生家人，林老太太為目前的主人。

跨入門檻之正前方為一民間習見之八仙桌，於八仙桌的上方，最明顯能告訴後人此處昔時之風景者，為正中央之「至聖先師」孔子圖像，以及二側之述三先生、錫麟先生放大的遺照。據林錫麟先生之妻林老太太回憶，在林宅正堂的兩側柱子原掛有一幅木製黑底全字的對聯，目前此對聯已遺失，但該對聯上書為「志在春秋功在漢」

「心同日月義同天」，中堂即為上文所提之「風勵儒林」。

據張國裕先生與林老太太的回憶，在這間約十八尺四方的房內，來此讀漢文的學生川流不息：屋內長置長約九尺的木板長桌，執教的先生坐在天公桌的右側，述三先生晚年時則常坐在左側聽學生們讀書。上課的方式與今日不同，除了共同的唸誦、講解之外，老師會個別喚學生至面前為其點書，專用來點書之器物為一枝朱筆，名為「文朱筆」，點完書後供於八仙桌上，學生咸以為該筆具有「靈力」。

礪心齋書房在林錫麟先生執教的時期，學生人數不易正確估計，其流動性強，或僅讀一、二年，或從學近十年（如林安邦先生）不等。舊式書房上課時間時有聞至近夜，如林述三的門生黃笑園先生所開設之「捲籟軒」書房，據門生莫月娥女士的回憶，笑園先生教書時間甚至常遲至晚上十一點，甚至更晚不等。

由於林述三先生頗壇吟唱，任他的教學過程中，詩（包括古體、近體）、賦有「唸」、「吟」、「講」等數種教法；詞則有唱；四書則有稱為「讀書歌」之界於吟和唸之間的特殊念法，但以上所述並非每一教材都具如此完整的教法，憑老師之隨興也。以上所提及之教授方式，其目的均期使學生能「背誦」為最終目標，背誦範圍越廣，學問方能「著腹」。

礪心齋傳至林錫麟先生之後，雖然林錫麟先生較不壇吟詩一途，但因於一九二〇年林述三先生與其門人合組天籟吟社，培養了不少作詩、吟詩之健將，且林述三之次子錫牙先生亦壇吟唱，礪心齋學生耳濡目染之下，亦頗熟悉林述三先生所傳之吟唱法及常吟「曲目」。

韻文學及古文的吟誦法應非天籟吟社獨有，但是因書房在台灣的性質屬於私人教育所在，其傳承系統並不明確，分布又過於零散，僅能於各縣市方志的「人物志」中找尋曾開設書房之宿儒之蛛絲馬跡，但是，要確實追尋曾從其遊者，統計該塾師之門生人數……，幾乎如大海撈針般困難，但礪心齋因有天籟吟社的整合，勉強能保留台灣光復初期這種「書房——詩社」的規模和形式，更因吟社的成立，使礪心齋的同學在二位夫子在世時及謝世後仍有同窗之誼，互通消息，礪心齋師生、同窗感情甚篤，極重輩份，可由其稱謂「×叔」、「×嬸」、「×姑」等略窺，並於二位夫子在世時約每年尊師節於太平國小合影留念。至今，雖然天籟吟社例會已停止（編者按：本文發表九年後，天籟吟社恢復例會），但是，凡原出身於礪心齋書房者若出現於傳統詩社之集會場合，仍以「天籟吟社」自居，據筆者的推測，或許也是因為這份向心力，天籟吟調藉礪心齋門人之口而至今依舊不致失其聲，甚至廣為全省詩友所熟悉。因此，

筆者認為，介紹礪心齋書房及天籟吟社、吟法之意義並非著眼於它是否具有「獨特性」，而是經由目前對此書房及詩社的人文傳統之了解，可以實際對一九五〇年左右台灣民間流通最廣、影響深遠的傳統文教機制之面貌有一番認識，雖不一定具有形式上的代表性，仍頗具參考價值。

二、天籟吟社

礪心齋的學生具有一定的漢文基礎後，若對於作詩一途有興趣，可入天籟吟社。

該社約於 1920—21 年由林述三先生手創。天籟吟社主要的活動形式與其他詩社並無異，以「詩鐘」、「擊鉢詩」為主。

據陳驚痴撰〈天籟吟社與林述三〉一文中之敘述：（註7）

「天籟吟社設於民國十年三月（日大正十年）在先生的指導下，由礪心齋同學會同人創立，並推先生為首任社長，同學會同人有詩趣者盡量充為社員。創立後，先生為鼓勵寫作起見，指定星期六晚間在礪心齋書房舉行擊鉢吟會，由社員分期值東分贈獎品，並每月二次擬定課題，向社外徵詩，連絡全省詩社……。」

由該文可得知該社在當時之概況，筆者引此文之目的在於其活動形式即為當時詩社之一般普遍形式，茲明於下：

1. 詩社性質：台灣詩社的參加人員可分為二類，一為無師門關係，純屬同好之遊的「雅集式」詩社，如台南南社、台中櫟社、鹿港大冶吟社、台北瀛社、星社等皆屬之；另一類則以「塾師」為核心而成立詩社，社員以同人為主幹，如台北天籟吟社、鹿港文開詩社等。但是，後者通常不限同門加入，也歡迎外地詩友共襄盛舉，因此，會漸漸自然形成二者混合之詩社。

2. 活動概況：一個正常活動的詩社必須固定舉行社內例會，若依上文所述，天籟吟社的例會為每周一次，算是頗為頻繁；每月二次為課題徵詩（即不限時間，但限題、體、韻），故在其社團活動的早期已多與外界詩友常有來往。在該詩社創立一週年時，曾柬邀全省詩友，在太平町三丁目「春風得意樓」（現延平北路二段77、79、81、83號）舉行全省詩人大會，出席之各地詩友百餘人，可見該社在當時已有足夠的人力、財力辦理大規模的全省詩人聯吟大會，其實力自不待言。

三、天籟吟社之分支詩社及「交陪社」、分支書房

天籟吟社在當時台北地區社員目眾，其影響範圍也漸漸擴大，礪心齋同學自創詩社與天籟吟社連絡者亦有增加之趨勢，如：

1. 陳鐵厚等人於劍潭寺成立「天籟吟社劍潭分社」。

2. 詩報之發行：蔡奇泉發行「天籟報」（自刊、油印）、民國廿一年由林述三主稿，吳紉秋主編發行「藻香文藝」。（該報共發行四次後停刊）

3. 賴獻瑞書塾「道南堂」另設「松鶴吟社」，林述三為顧問，每月一次與天籟同人敲詩。

4. 星社：非天籟同學所成立，林述三（怪星）為星社中主要成員之一，屬天籟之「交陪社」。

5. 黃文生（笑園）成立「捲籟軒」書房，其門人莫月娥女士即為今擅吟天籟調之著名人物。

筆者認為，若要了解「天籟吟調」之音樂文化背景，「礪心齋」屬於其主要傳承所在；但是，「天籟吟社」密集的例會活動不僅提供學習作詩的機會，一提拱吟詩的

觀摩，作詩——吟詩構成一體的文人生活。

四、擅天籟吟調之吟唱者

在台灣騷壇中並非所有天籟詩社的社員都擅吟該調，在失人們口耳相傳中仍可歸納出一些擅長吟詩的重要人物：林述三先生、次子林錫牙先生、林述三先生之學生李天鷺、凌淨熔（真珠姑）、林錫麟先生之學生：林安邦、葉世榮、施勝雄、鄞強、黃笑園的學生莫月娥等較為著名。

在詩壇前輩口中常為人提，且津津樂道的一位吟天籟調甚為著名者，為正名凌淨熔，又名「真珠」的一位女子。據《聯合文學》所舉辦一次「文人與藝旦」座談會中，曾提到大稻埕的藝旦中有「詩妓」一種，即擅長吟詩也能作詩者，著名的如詩人王香禪（岡市）即為其中翹楚，其他如奎府治、小雲英、真珠也是當時擅於吟詩的藝旦，據那次的座談會討論：奎府治與真珠都曾在「礪心齋」讀過漢文，但是，由天籟吟社同人口中未曾聽過奎府治之名，至於真珠即為他們口中稱之「真珠姑」。真珠的一生為大多數藝旦之縮影，她後來歸一名為「林石」的商人，並領有一女，可惜約於一生為

民國六十五年其人已逝，其家人亦不知行蹤，無法進一步了解真珠的更多資料，僅知她擅北曲和吟詩，詩作留存亦不多，僅在身後由其有人莊幼岳、高雪芬夫婦蒐其舊作，編有《淨鎔遺詩》一冊。然而，真珠的吟詩錄音在詩人間則有留存，筆者至少得聞該人吟近體詩、排律、詞等錄音。

「真珠姑」為天籟吟調極具知名的吟唱者，其吟詩十分注重「吟」（按：類似古琴的吟柔線條）的處理，吐字收韻亦字字斟酌，其吟詩的整體速度較其他吟唱天籟調者緩慢，大約平均只有四分音符＝46－50的速度，經筆者詢及曾在現場聽聞「真珠」吟詩者，咸認為她吟詩的「韻」極佳。

由「真珠」之擅吟與能詩，可證明灣藝旦的音樂內容中的確有「吟詩」一項，且應與傳統漢文傳習所——書房，傳統教法——吟誦等有一定的關係，另外，若以「真珠」之藝旦身分，天籟吟調不知是否因她而被加工？可惜其人早已香殞，這些疑問，恐怕終為不可解之謎。

除了「真珠」之外，林錫牙先生對於吟調一途也頗為識者所推崇，但是近年來林錫牙先生染重疾，早已成隱居狀態，又無他過去的錄音，故無法進一步深入分析他的吟詩特色。

此外，林述三的弟子李天鸞對天籟調的傳播亦頗有影響力，據筆者所知，全省各地學天籟調者有不少人是由李天鸞的錄音中，或詩會現場中習得。可惜那些均為早期錄音，至今多已潮壞不堪使用。

五、天籟吟調之常見「曲目」

前文曾提及，林述三先對於韻文學的吟誦頗為注重，因此天籟吟調有一些較諸其他詩社為罕見的吟唱曲目，最著名為：近體詩類——李白《清平調三首》、古詩類——李白《將進酒》、樂府長詩——張若虛《春江花月夜》，詞——薩都拉《金陵懷古》（調寄〔滿江紅〕）。實際上可吟唱的曲目自不僅限於上述，例如近體詩實際上是皆可吟唱（但以七言律絕詩較常吟，五言者少聞）、詞類尚有〔醉花陰〕、〔卜算子〕、〔虞美人〕等；長詩有白居易《琵琶行》、樂府體有魏樂府《木蘭辭》、陳樂府《長相思》等；賦體有《少喦賦》、《屈原行吟澤畔賦》、《杜鵑鳥賦》；曲有《西廂記》中數隻曲牌……等，可見其吟唱體裁，遍見各類韻文文體頗為廣泛。

六、結語

經由前文對礪心齋及天籟吟社、天籟吟調之簡單介紹，或許讀者仍無得知天籟吟調音樂上的實際狀況，但是現階段仍無專文介紹這個台灣以吟詩著名的詩社，因此本文對此吟調背後的人文傳統著墨較多，至於實際的音樂內容則應另文分析錄音及採譜後的資料方能明其旋律與風格等諸音樂之專門問題，本文未能顧及音樂的細節，是為不足，希讀者見諒。

【原文註釋】

1. 原詩收錄於《天籟詩集》，李逸鵬作，原詩題為《賀林會長錫牙全票當選中國傳統詩學會理事長》。

2. 台灣傳統詩人相互之間之稱呼。

3. 在其他詩社少見這種「有意識的傳承」。

4. 僅知基隆王前、邱天來先生曾師承劍樓書塾門人。最著名的劍樓門人為李騰嶽先生、歐劍窗先生，後者並曾為台灣新劇運動者，後慘死日人刑求之下殉難。

【編者說明】

1.本文原題爲〈台灣人吟詩〉，收錄於《台灣的聲音》第二卷第一期（1995 年 1 月），經作者高嘉穗老師同意，摘錄原文之第二節〈側耳咸傾天籟調，礪心培出玉堂梅〉，並經原作者部分修改後，重刊於《天籟元音》專輯。

2.作者高嘉穗老師爲台灣傳統音樂研究學者，著有碩士論文《台灣傳統詩音樂研究》。

3.本文原發表於民國 84 年，其時天籟吟社之固定例會暫停活動。自民國 93 年 9 月起，天籟吟社重新舉辦例會，迄今每年舉辦四次例會，每次課題與擊缽各一。

5.見《廈門市志》有載，周凱編寫。

6.見《台北文物》大稻埕專號之耆老座談會紀錄。

7.見陳驚痴〈天籟吟社與林述三〉，《台北文物》（民 42.11.15），2:3。

天籟調

潘玉蘭

天籟調是目前臺灣仍傳唱不輟的吟調，四聲俱備，八音分明，屬傳統文人調，保有中原古音之風貌，成為士子學習的準則。與晉室南渡以後，豔稱一時的「洛生詠」即「洛下書生詠」[2]有古今輝映之趣。蓋洛陽為文化故都，文物蔚盛，蓋藉相矜持也，四國是則，南渡以後，中原人士保其北人音容，宜與南方吳音競美，今日天籟耆儒所矜持者，其精神亦本乎此。「天籟」源於廈門玉屏書院，存下的遺譜，部分以工尺譜呈現。[3]自林述三[4]教授其門人，因音韻優美動人，格調雄壯，聞之者競相傳唱，至今，已成為詩詞吟唱的範本，常可見於詩詞吟唱的表演及比賽場合中。據天籟吟社社長張國裕表示，天籟弟子吟詩時，不應該自稱「天籟調」，現在大家所稱的「天籟調」，是外人用來稱呼的。其云：「吟詩，意為吟唱詩句。漢詩，一名傳統詩，又名古典詩，其吟唱方法，往昔教授者不多。……日治時期詩社林立……其中能吟出大漢詩聲而使日人嘆服者，唯吾社創辦人林述三先生一人而已，是故承蒙全臺吟壇先進以

『天籟調』名之。」[5]所謂的「詩言志，歌永言」與「凡音者，生人心者也，情動於中，故形於聲；聲成文，謂之音。」[6]吟詩，本是詩人讀書的方法之一，讀書人在通曉詩句的深意，發為吟詠，表現出作者的情感與詩句平仄分明，抑揚叶韻之美。

日治時期，天籟吟社社員卓周鈕在〈日本詩吟〉一文中從日本吟詩的興盛，感嘆當時的臺灣詩人，喜愛作詩，對於吟詩則不重視，少有學吟詩的人，以至於"臚唱"之人，其音節聲調，失其自然，無法表現詩句的意境，過於矯柔造作，難以入耳，他認為推廣正確的「詩吟法」，將有助於漢文的傳承。其言：

顧臺灣之今日，詩社林立，揚風扢雅，歌頌昇平，抑亦可喜之現象也，然余卻感美中不足者，何則能詩之士，大半致力於推敲，而於吟詩，多漠然致諸度外，鮮有學吟者，故在騷壇臚唱之士，音節聲調，區區不一，人異其吟，句乖其旨，抑揚頓挫，失其自然，拮屈聱牙，殊難入耳。……臺灣之莘莘學子，盍就而學焉，則於漢文衰頹之今日，亦不無稍有少裨益也[7]。

日治至光復初期，大稻埕尚有天籟調、劍樓調二派，餘韻繼響於臺北市騷壇。陳

明言：「歐劍窗設帳臺北市城隍廟前附近，屋號浪鷗室，桃李盈門，業外兼課作詩，

咿俄吟詠，聲韻繼劍樓調，據詩吟有樂譜，音調鏗鏘，與天籟吟社之吟詩蜚聲滔江壇

坫。」 8 關於天籟調的廣泛流傳，張社長於〈天籟詩集序〉一文云：「吾社自昔因師

門熟嫺嫻聲樂韻曲之學，……現任林社長錫牙先生更加提倡，並將吾社唐詩〈春江花月

夜〉吟譜一篇於光復後印贈吟朋，茲再附刊本集以供同好外。」 9 繼之有社員林安邦、

李天鸞、張國裕等，將天籟調定譜，並錄製錄音帶，學術界人士亦加以定譜傳唱 10，

再加上社員凌水岸、莫月娥等的推廣，天籟調廣為騷壇所知。

就筆者所知，目前北臺灣最有名的吟調有「天籟吟調」、「劍樓吟調」、「貂山

吟調」、「灘音吟調」等 11，皆是「外人」加社名以區分詩社的吟詩調。「吟詩」亦

是礪心齋的教學法之一。

天籟調的吟詩方法，張社長云：「吾社所授吟詩之法著重於：一、由丹田發聲，

聲貴自然，忌矯飾。二、聲韻宜清，平仄分明，抑揚協律。三、吟出作者心聲，抒發

詩情，雅引嚶鳴。」 12 可知吟詩，除了聲自丹田而出，注意平仄用韻之別外，最重要

的是須吟出作者的心聲，即詩文令吟詩者心有所感，發而為聲，才是真正的吟詩。若

只著重聲音之美、發音的正確與否，套以天籟調吟唱，少了情感，則無法吟出詩中的天籟美。

傳統吟詩以「平聲長、仄聲短」為典律，明朝釋真空的《玉鑰匙歌訣》提出

「平道莫低昂，高呼猛烈強，分明哀遠墮，短促急收藏。」區別四聲，平聲的聲調平平，不高也不低，音可以拉長。上聲，聲調向上然後下降。去聲，聲調掉下去。入聲，是一個短促，尾音收束的音。傳統吟詩，強調「平聲長、仄聲短」，在此原則下，尚須注意節奏點及八音之別[13]。

筆者以天籟吟社社員凌水岸[14]和林錫牙所吟的〈落花〉分析，得知平起的七律中，平聲字長，仄聲短，入聲特別短促，且韻腳字「華」、「斜」、「花」、「娃」、「涯」與平聲字「南」、「闌」、「風」、「非」、「雲」、「空」、「城」、「枝」吟得較長，此平聲八字為每句的「2、4、4、2、2、4、4、2」節奏點，正是重複平起絕句的「2、4、4、2」。而第五句第六字，音既長且高為天籟吟調的特色之一。

落花（1）

袁枚

江南有客惜年華，三月憑闌日易斜；
春在東風原是夢，生非薄命不爲花。
仙雲影散留香雨，故國臺空膩館娃；
從古傾城好顏色，幾枝零落在天涯。

七律仄起式中，遵守相同的吟詩規則，平聲字長，仄聲短，同樣的入聲字特別短促，而韻腳字「林」、「沈」、「心」、「陰」、「禁」與平聲字「瀟」、「波」、「華」、「非」、「鸝」、「涯」、「衰」、「光」吟得較長，此平聲八字為每句的「4、2、2、4、4、2、2、4」節奏點，正是重複仄起絕句的「4、2、2、4」。第七句第六字，音既長且高為天籟吟調的特色。

落花 (2)

風雨瀟瀟春滿林，翠波簾幕影沈沈；

清華曾荷東皇寵，飄泊原非上帝心。

舊日黃鸝渾欲別，天涯綠葉半成陰；

榮衰花是尋常事，轉爲韶光恨不禁。

吟唱∧落花∨七律平仄起的規則，亦大致同於凌水岸所吟的杜甫∧秋興∨，不過，所可留意者，平起第五句，仄起第七句，出現特高音的現象，並非一成不變，例如凌水岸∧落花∨十五首中，第四首的高音出現在第六句，八、九、十一首則並無特別的高音出現；∧秋興∨八首中，第一首的高音甚至出現在第八句，第三首出現在第六句，而二、五、六、七、八首則無特別的高音出現，當前學習天籟吟調者，對她所唱出的高音位置頗有「亦步亦趨」的傾向，顯示了凌水岸的影響力與一定的代表性，具有薪傳的指標意義。總之，天籟吟社的七律平仄起吟調雖然有一基本的曲式，但非固定的曲譜，而是隨著每字八音、平仄、詩詞意境，作不同的詮釋表現，而非完全

"套調"即可。至於古體詩與詞賦的吟唱，須建立在絕、律的基礎上，絕、律詩有相當功力者，才能吟唱出古體詩與詞賦的韻味。關於「賦」的吟唱，張社長表示，學習之初只能說是「讀書調」，經由不停的誦讀，進而能背誦，並且真正了解作者為賦的心境，體會文詞中的情感，掌握住文字的聲韻，巧妙的運用所學的絕、律吟唱技巧，才能進入「吟」的境界[15]。否則「句乖其旨，抑揚頓挫，失其自然，拮屈聱牙，殊難入耳」。天籟吟調涵蓋了詩詞歌賦以及各類古文，頗多膾炙人口的經典吟調。例如凌水岸的∧白桃花賦∨、∧屈原行吟澤畔賦∨、《香草箋》無題八首并序等，即是不可多得的傑作，為駢賦、騷賦、駢體文等，奠立了學習的典範；林安邦的∧歸去來辭∨、∧恨賦∨等，以及施勝隆的∧李陵答蘇武∨、∧阿房宮賦∨等，也都可一窺天籟吟調的優美。至於宋詞的唱腔，在凌水岸的∧滿江紅∨、∧醉花陰∨、∧卜算子∨、∧生查子∨、∧虞美人∨等，諸多唱腔中，比較出來與當前一般流傳的創作曲調大異其趣，唱詞頗類吟詩，亦十分講究平仄、句法、押韻，唱宋詞可說是吟唐詩的遺緒，將詩的「長短句」化，從吟唱技巧中，作適當的呈現，一脈相傳的軌跡相當明顯。

在林錫牙、張國裕、葉世榮、鄞強、施勝隆、莫月娥等的吟唱中，皆表現出天籟調的高亢、激昂、華麗的特色，有著一股海島民族豪放不羈的性格，而凌水岸的吟

唱，更兼婉轉柔媚之韻味。高嘉穗分析天籟調的特色，在近體詩方面：一、喜由高音起吟，重視並極力表現個別字音，故重視唱念（出字、收韻、運腔）、裝飾（其繁、簡有個別性）。二、非正規節奏的使用較其他詩人靈活，細部處理細膩，音樂華麗、強烈。在古體詩方面：天籟吟社的詩人在熟悉〈春江花月夜〉的語法，以及近體詩的吟法，可再自行開發其他新的吟詩曲目，且其吟古體詩的能力較一般詩人為佳 [16]。

另外，天籟調吟詩所用的語言是閩南語的文讀音，由於閩南語的平、上、去、入四聲分明，加以八種聲調 [17] 的抑揚變化，因此無論是誦讀、吟唱，皆能表現出文字的聲韻之美。洪澤南言：

雅正的漢語，四聲兼備，八音分明，原本就是吟詩和讀書聲調的基礎。傳統的讀書人，使用的漢語方言可以不同，但是讀書人都是以平、上、去、入爲字音的基礎，並講究陰陽和協韻，這是整個漢語系族群的共識 [18]。

傳統詩社皆以漢語吟詩，漢語，即方言中的文讀音，又叫做「孔子白」，和一般的說話音，有明顯的區別。以「文音」吟誦詩賦，在吟的同時很容易辨別平仄，也容

易領會聲韻之美，詩與聲韻是不可分的；吟詩不是為吟唱而吟，而是作詩的附加活動，在寫詩的同時藉由吟哦感受詩句中的平仄抑揚。關於吟詩，周長楫認為傳統吟詩是「地方文化的一朵紅花」，其言：

閩臺地區吟唱唐詩的曲調，多受地方音樂如南音、錦歌等等的影響，也有吟唱者根據自己對詩作的感受自己哼而吟唱出來的。吟唱的曲調不如唐詩入樂那樣正規和嚴格，有的吟唱曲調似誦似唱，誦唱間雜結合，可以說是介乎誦讀和正規音樂之間的一種準音樂曲調。吟唱者可憑個人的興致而靈活處理曲調的拉長縮短等變化，也可隨時添加刪減音符節拍。其特點可以簡單概括為這幾句話：定體則無，大體須有，隨情變化，靈活自由，誦吟結合，不拘一格。對這種吟唱曲調，應該抓緊收集和整理，它同樣是地方文化的一朵紅花[19]。

天籟吟社以礪心齋書房師生為核心，礪心齋書房教育以誦讀、吟唱、創作並重。自林述三夫子教授其門人吟唱，因音韻優美動人，格調雄壯，傳唱不輟，為詩界所推

崇，以「天籟調」稱之。光復後，社員更加提倡推廣，印贈吟譜，出版錄音帶、CD、示範表演。吟唱有助於詩詞的背誦與提昇學習興趣，今日，「天籟吟調」不但是吟詩的範本，也是國文詩詞教學的教材之一，是影響台灣最廣的吟詩曲調。

註釋：

1 引自〈雅量第六〉，參見楊勇撰《世說新語校箋》，臺北：宏業書局，一九七六年二月再版，頁二八三。〈輕詆第廿六〉，頁六三四，亦提及。

2 〈雅量第六〉，劉孝標註：「洛下書生詠，而少有鼻疾，語音濁，後名流多斅其詠，莫能及，手掩鼻而吟焉。」見楊勇撰《世說新語校箋》，臺北：宏業書局，一九七六年二月再版，頁二八三。

3 據張國裕社長說明。

4 據張國裕社長及葉世榮先生口述，林述三能演奏揚琴、箏等樂器。

5 引自張國裕〈張序〉，見莫月娥吟唱，楊維仁製作《大雅天籟》臺北：萬卷樓圖書股份有限公司，二○○三年一月出版，頁一。

6 引自孫希旦撰《禮記集解》臺北：文史哲出版，一九七六年十月再版，頁八九五。

7 《風月報》第四十五號，昭和十二年七月二十日，頁八。

8 參見陳明〈歐劍窗與北臺吟社〉，《臺北文物》五卷一、三期合刊，一九五七年一月，頁九二。

9 引自《天籟詩集》臺北：天籟吟社，一九八八年十月，頁一。

10 林純鈺編、採譜《東吳大學停雲詩社吟唱曲譜》（自印未刊，1994 年）其中的天籟調即是凌水岸與林安邦的吟唱，邱燮友編採《唐詩朗誦》，邱氏所譜的天籟調曲譜之古體詩部份與林純鈺所譜相同，近體詩由莫月娥吟詩採譜為主，及其他民間詩人、師大師生仿天籟調的吟詩。因此，天籟調在大專傳唱不已。參見高嘉穗《臺灣傳統吟詩音樂研究》，國立臺灣師範大學音樂研究所碩士論文，一九九六年一月，頁三二七。

11 流傳於臺灣的學院及民間中，吟詩調至少近二十種，包含天籟調、劍樓調、奎山調、東明調、貂山調、閩南調、福建流水調、宜蘭酒令、鹿港調、中部調、南部調、澎湖調、客家調、歌仔調、黃梅調、河南調、常州調、江西調等，見高嘉穗《臺灣傳統吟詩音樂研究》，師範大學音樂研究所碩士論文，一九九六年一月，頁三三五。

12 引自〈張序〉，見莫月娥吟唱，楊維仁製作《大雅天籟》臺北：萬卷樓圖書股份有限公司，二〇

○三年一月出版，頁一。

13 關於傳統詩的吟詩法，詳見洪澤南《大家來吟詩》臺北：萬卷樓圖書有限公司，一九九九年九月初版，頁一～五一。

14 洪澤南稱凌水岸為天籟吟社的吟唱女神，見洪澤南撰稿，林孝璘主講《大家來吟詩》，臺北：萬卷樓圖書有限公司，一九九九年九月出版，頁七。

15 二○○五年七月筆者拜訪張國裕社長時，張社長對賦的吟法娓娓道來，並吟唱王勃〈滕王閣序併詩〉。

16 高嘉穗分析李天鷰、凌水岸、林安邦、葉世榮、莫月娥、施勝隆的吟唱所得。見《臺灣傳統吟詩音樂研究》，國立臺灣師範大學音樂研究所碩士論文，一九九六年一月，頁三○～三三一。

17 閩南語有八個聲調，但第六聲調失落，而今以第二聲調讀之。

18 見洪澤南《大家來吟詩》臺北：萬卷樓圖書有限公司，一九九九年九月初版，頁三一。

19 周長楫《詩詞閩南話讀音與押韻》，高雄：敦理出版社，二○○一年三月十五日出版，頁八八。

【編者説明】
本文摘錄自潘玉蘭《天籟吟社研究》（台北：台灣師範大學國文系碩士專班碩士論文，2005年），經作者潘玉蘭老師同意刊登於《天籟元音》專輯。

天籟吟社相關文獻

◎專書：

林述三，《礪心齋詩集》，台北：礪心齋同學會，1950 年。

陳鐓厚編，《天籟吟社集》，台北：芸香齋，1951 年。

天籟吟社，《天籟詩集》，台北：天籟吟社，1988 年。

莫月娥吟唱楊維仁製作，《大雅天籟——莫月娥古典詩吟唱專輯》，台北：萬卷樓圖書公司，2003 年 1 月。

楊維仁主編，《天籟新聲——天籟吟社 2004－2006 詩選》，台北：萬卷樓圖書公司，2007 年 3 月。

◎學位論文：

《台灣傳統吟詩音樂研究》，高嘉穗，台灣師範大學音樂研究所碩士論文，1996 年

《天籟吟社研究》，潘玉蘭，台灣師範大學國文系碩士論文，2005 年 7 月。

1 月。

◎期刊論文：

台北市文獻會，〈大稻埕耆宿座談會紀錄〉，《台北文物》2 卷 3 期，1953 年 11 月。

陳驚癡，〈天籟吟社與林述三〉，《台北文物》2 卷 3 期，1953 年 11 月。

台北市文獻會，〈台北市詩社座談會紀錄〉，《台北文物》4 卷 4 期，1956 年 2 月。

高嘉穗，〈台灣人吟詩〉，《台灣的聲音》2 卷 1 期，1995 年 1 月。

台北市文獻會，〈台北詩社座談會紀錄〉，《台北文獻》直字 122 期，1997 年 12 月。

王釗芬，〈林述三與「天籟吟社」活動之初探〉，《北台灣科技學院通識學報》第 4 期，2008 年 6 月。

天籟調相關文獻

◎學位論文：

《台灣傳統吟詩音樂研究》，高嘉穗，台灣師範大學音樂研究所碩士論文，1996年1月。

《天籟吟社研究》，潘玉蘭，台灣師範大學國文系碩士論文，2005年7月。

◎專書（錄音資料）：

莫月娥吟唱楊維仁製作，《大雅天籟——莫月娥古典詩吟唱專輯》，台北：萬卷樓圖書公司，2003年1月。

洪澤南，《大家來吟詩》，台北：萬卷樓圖書公司，1999年9月。

◎期刊論文：

高嘉穗，〈台灣人吟詩〉，《台灣的聲音》2 卷 1 期，1995 年 1 月。頁 68-79。

洪澤南，〈大家來吟詩〉，《國文天地》15 卷 3 期，1999 年 8 月。頁 108-110。

楊維仁，〈古典詩詞吟唱教材與資源簡介〉，《國文天地》20 卷 6 期，2004 年 11 月。頁 32-39。

楊湘玲，〈淺探臺灣傳統吟詩調的音樂結構：以「天籟吟社」莫月娥所吟七言絕句為例〉，《台灣音樂研究》第 4 期，2007 年 4 月。頁 83-103。

林錫牙詩選

溪聲

側耳潺湲徹夜鳴，詩心一片玉壺清。可憐虛枕嘈嘈外，淘盡韶光是此聲。

蓬萊閣席上贈阿治同學

善到詩詞自玉人，一番相和綺懷真。酒中別有生風趣，春在梅花不染塵。

廢吟

商界奔馳利欲驅，年來絕口一詩無。風騷畢竟難為飯，煮字當時愧老蘇。

春柳用漁洋韻

東風放眼幾銷魂，寂寞韶華處士門。愛爾陶潛遺帶色，累伊張敞畫眉痕。

紅愁心是黃中樹，綠媚腰非白下村。此日燕鶯芳草外，一絲一縷可勝論。

劍潭夕照

落日殘紅抹翠鬟，當年劍氣已銷閒。蔥蘢園裡春三月，寂寞籠前水一彎。

帆影歸舟依曲岸，鐘聲暮鼓度圓山。石橋倒影飛霞外，太古巢荒認此間。

凌淨嫆詩選

疏簾

纖纖月色透湘筠，風動朦朧一片皴。泥我愁腸幾回轉，西窗薄曲影初勻。

熨髮

電成巧樣一盤鬆，螺髻崚崚襯冶容。世界維新粧亦異，烏雲連綣好姿丰。

病葉

霜落庭園損翠叢，可憐片片舞西風。美人命薄紅顏老，一例逢秋嘆斷蓬。

春泥

芳郊乍霽杏花天，潯淖沾鞋阻步蓮。
馬蹄踐雨經荒徑，鴻爪留痕記往年。
隔隴扶犁牛過後，依簀營壘燕爭先。
積潦容無乾淨土，濕雲猶繞夕陽邊。

礪心齋同學會感作

綺羅姐妹喜相迎，瓶杏鮮妍影共傾。
夕陽芳草渾無色，流水高山具有情。
風月和融留韻跡，春雲爽徹續吟聲。
幽賞優游師友誼，淡諧琴酒兩輕盈。

林安邦詩選

台北驛待車

徘徊驛館不妨吟，夜雨燈煙孰賞音。汽笛春風飛耳畔，車聲轆轆旅人心。

土庫別孫永得社友

臨風心緒鬱如麻，村舍炊煙三兩家。修竹對人搖不語，離懷惆悵落殘霞。

遊墨西哥偶成

放眼平疇一望賒，茅椽瓦屋兩三家。漁樵更自兼農牧，各享民生樂可嘉。

秋日淡江遺興

炎威消盡近涼宵，閒步稻江佳興饒。
船如鵝鴨依沙堰，車似牛羊走石橋。
紫檻西風名士展，紅樓落日美人簫。
古渡已無殘跡渺，岸邊一水隔塵囂。

賀林會長錫牙全票當選中華傳統詩學會理事長

詩書禮樂久薰陶，韻協宮商格調高。
先生逸思崇范正，國士英才合獎褒。
得句雲煙初落紙，整篇珠玉任揮毫。
天籟清音聞海嶠，春風化雨感同叨。

古典詩吟唱經驗談

莫月娥

《詩序》云：「詩者，志之所之也。在心為志，發言為詩。情動於中而形於言，言之不足，故嗟嘆之。嗟嘆之不足，故詠歌之，詠歌之不足，不知手之舞之，足之蹈之也。」可見詩歌的吟詠是出於一種自然的情感反應。往往我們在不同的時間吟同一首詩，由於處境與情緒的不同，所吟詠出來的感覺也不盡相同。既然吟詩是自然而然的情感抒發，因此吟詩並沒有所謂固定的套譜，乃是依照詩句文字的平上去入自然發揮，使其產生抑揚頓挫的聲調。

每個人聲音稟賦有所差異，吟詩不妨各依其性發揮，首先，咬字要準確，然後要能掌握詩中的意境與情感，再按照詩句平仄抑揚的特性自然吟出。只要能正確讀出文字的聲調以及掌握吟唱時的節奏與情緒，相信每個人都一定更能體會，詩的吟唱是一種近乎天籟的音樂。

◎平仄抑揚

傳統詩原本就是具有音樂性的文學，吟詩時要依照字聲的平仄，自然表現出詩的節奏感。所以吟詩者不僅要領會詩中的情境與意涵，也要瞭解字聲的平仄，吟詩時才能充分流露出傳統詩的韻味。

不論吟唱近體詩或古體詩，大體而言：凡遇平聲字則聲音拉長，展現悠揚之美；若遇仄聲字則聲音較短，展現頓挫之美。值得留意的是，遇平聲字拉長聲音時，以自然悠揚為原則，切忌花俏矯飾，倘使吟詩者中氣不足以延續長久，則勿以斷續綴連的聲音來延長，一氣呵成才能表現吟詩的韻味。

◎呼吸調整

吟詩時，氣自丹田發出，切勿強用喉嚨放大聲量。吟出起句之前，先作深呼吸，然後吐出聲音。吟詩時一面吟詩，一面調整氣息。遇到詩句的情境轉為高亢激昂之前，先作深呼吸換氣，再將聲音迸出！試以魏武帝《短歌行》為例說明：

短歌行　　　曹　操

對酒當歌，人生幾何？譬如朝露，去日苦多。

慨當以慷，憂思難忘。何以解憂？惟有杜康。

青青子衿，悠悠我心。但為君故，沉吟至今。

呦呦鹿鳴，食野之苹。我有嘉賓，鼓瑟吹笙。

明明如月，何時可掇？憂從中來，不可斷絕。

越陌度阡，枉用相存。契闊談讌，心念舊恩。

月明星稀，烏鵲南飛。繞樹三匝，無枝可依。

山不厭高，水不厭深。周公吐哺，天下歸心。

在起句「對酒當歌」吟出之前，先作深呼吸，以凝聚起句的力量。吟詩時一面調整氣息，例如可在「惟有杜康」之後換氣，再徐緩吟出「青青子衿」一段。

「月明星稀」以下八句應是全詩最為慷慨激昂之處，所以在吟罷「心念舊恩」一句後應作深呼吸，然後衝出「月明星稀」以下四句。吟至「何枝可依」之後，氣息又

已將盡，因此在「山不厭高」之前再深呼吸，以推出下一個高潮！

◎押韻變化

吟詩時以押吟唱平聲韻的作品較好表現，遇平聲韻腳處即予拉長，表現出悠揚的韻味；若遇仄聲韻腳，仍然不宜將韻腳拉長，為避免呆板，可在仄韻韻腳前的平聲字加以變化。試以柳宗元《江雪》為例說明：

江　雪

柳宗元

千山鳥飛絕，萬徑人蹤滅。

孤舟簑笠翁，獨釣寒江雪。

首句「千山鳥飛絕」韻腳的「絕」字不宜拉長，以求變化；同理，次句韻腳「滅」字不宜拉長，所以特意延長「蹤」字；轉句「孤舟簑笠翁」的「翁」字雖非韻腳，卻仍延長吟唱；結句的「雪」字也不拉長，所以在「雪」前面的「江」字來變化。

◎近體詩吟唱舉例說明

絕句與律詩平仄格律整齊，尤其能表現出傳統詩的音樂特性，所以尤須體會詩句中平仄交疊的特性，所以要先認清這首詩是平起或仄起，然後才能掌握平仄抑揚頓挫。（由於近體詩各句的首字的平仄往往有所變化，所以平起仄起，以首句第二字為準。）。一般而言，吟詩時平聲較長而仄聲較短，但是平聲之中長短亦有區別，以在節奏點以及韻腳處較為延長。平起、仄起二式各有其節奏點，在此以各舉一首絕句為例，說明其吟詩要點。

早發白帝城

李　白

朝辭白帝彩雲間，千里江陵一日還。

兩岸猿聲啼不住，輕舟已過萬重山。

此詩為平起，第一句起頭「朝辭」二字俱為平聲，但是僅在第二字「辭」字處拉長。第六字「雲」字也是節奏點，應該拉長。「間」是韻腳，宜悠遠綿長。

第二句首字「千」字平聲，放在原來仄聲的位置，所以不須太過延長。「江陵」二字俱為平聲，但是僅在第四字「陵」字處延長。「還」字韻腳，特意拉長。

第三句「猿聲」二字俱為平聲，但是僅在第四字「聲」字處延長。第五字「啼」也是平聲，也要延長諷誦。末尾「住」字仄聲，不宜拉長。

第四句開始「輕舟」二字都是平聲，但是僅在第二字「舟」字處拉長。第六字「重」字也在節奏點，應該拉長。「山」是韻腳，宜特意延長。

烏衣巷

劉禹錫

朱雀橋邊野草花，烏衣巷口夕陽斜。

舊時王謝堂前燕，飛入尋常百姓家。

此詩為仄起，第一句「橋邊」二字俱為平聲，但是僅在第四字「邊」字處延長。

「花」字韻腳，特意拉長。

第二句起頭「烏衣」二字俱為平聲，但是僅在第二字「衣」字處拉長。第六字「陽」字也是節奏點，應該拉長。「斜」是韻腳，宜綿長。

第三句第二字「時」字處應予延長。第五六字俱是平聲，但僅在「前」字延長。末尾「燕」字仄聲，不宜拉長。

第四句「尋常」二字都是平聲，但是僅在第二字「常」字處拉長。第七字「家」是韻腳，宜特意延長。

個人所吟唱的李白《清平調》三首，雖為入律的絕句，但是帶有樂府詩的性質，所以吟詩時，另有特殊變化之處，特別舉第一首首句加以說明。

清平調

李　白

雲想衣裳花想容，春風拂檻露華濃。
。。。。。。。。。。。。。
若非群玉山頭見，會向瑤臺月下逢。
。。。。。。。。。。。。。

「雲」字特意拉長，表現綿長的韻味；「想」字稍作短暫停頓；「衣裳」二字俱為平聲，但是僅在第四字「裳」字拉長；第五字「花」字平聲，再拉長；第六字「想」字，再一次短暫停頓；末字「容」字為韻腳，因此再度延長吟唱。首句「雲想衣裳花想容」隔著兩個「想」字暫頓，分為三段諷誦。

◎結語

吟詩是吟唱者掌握詩的意境與聲韻，自然而然抒發情感，吟出行雲流水般的天籟之調。傳統的吟詩乃是依照文字的平仄自然發揮，使其產生抑揚頓挫的韻律，所以，個人並不主張將吟詩的方式記成五線譜的方式來「歌唱」，按照樂譜一板一眼的歌唱，在我看來，這會妨礙吟詩的韻味。此外，吟詩是否能夠感動人心，雖然與吟唱者的體會和掌握關係密切，但是所吟的這首詩本身文字聲韻的表現也是一個關鍵，並非每一首詩吟唱出來都是悅耳動聽的，所以，吟詩也要選擇能夠順適表達音韻情感的詩作。

【編者說明】

本文原載於《大雅天籟——莫月娥古典詩吟唱專輯》（萬卷樓圖書公司2003年一月出版），經莫月娥老師同意轉載於此。

莫月娥老師爲本社資深社員、台灣詩壇耆宿，亦爲本專輯之製作顧問。

天籟吟社組織現況（2010年1月）

社　長：張國裕先生

副社長：葉世榮先生

副社長：歐陽開代先生

總幹事：楊維仁先生

副總幹事：洪淑珍女士

春季組組長：黃明輝先生

春季組副組長：李玲玲女士

夏季組組長：黃言章先生

夏季組副組長：林長弘先生

秋季組組長：楊維仁先生

秋季組副組長：甄寶玉女士

冬季組組長：洪淑珍女士

冬季組副組長：張民選先生

社　址：台北市大同區太原路 37 號 3 樓

電　話：（02）25551991

傳　真：（02）25589687

網　站：http://tw.myblog.yahoo.com/tlpoem

信　箱：tlpoem@yahoo.com.tw

《天籟元音》編輯感言

楊維仁 2010.1.

十年前承蒙張國裕老師引薦加入天籟吟社，而後曾經數度參與吟詩活動，並承辦《大雅天籟——莫月娥古典詩吟唱專輯》的製作和出版事宜。當時，多次從前輩們的口中，聽到「真珠姑」（凌淨熔女史）的大名，對此，我感到非常好奇與崇敬。

後來，張老師借給我兩捲老舊的錄音帶，告訴我這就是「真珠姑」的遺音，但是我一直束之高閣。一來是自己公私兩忙、忘東忘西，二來更是怕把老舊的「寶貝」給聽壞了，所以始終沒有去動這兩捲錄音帶。

前年（2008）秋天，忽然有一個念頭，想要蒐集天籟吟社先賢的老舊錄音帶，轉製出版一套CD出版，希望藉此為台灣吟詩文化的傳承盡一份心力，也為詩詞吟唱愛好者整理出珍貴的教材。

我把這個構想向張國裕老師報告，獲得張老師大力贊成與鼓勵。從前年冬天起，我便向社內社外先進蒐羅老舊錄音帶，開始這項有意義的工作。

起初，依照我天真的估計，只要找到幾捲錄音帶轉製成 CD，應該不是很困難的事，可以在三個月內製作出版。及至自己深入這項工作，才知道完全不是這麼回事。

首先，我把一堆舊錄音帶委託錄音公司初步轉製成 CD，等到拿到這些 CD 的草本，我馬上就愣住了。因為，呈現在我的手上的，並非一首一首區分清楚的曲子，而是很多個長度大約數十分鐘的有聲檔案（因為電腦儀器無法自動區分單曲）。我再聽聽每個有聲檔案，才知道任務有麼多艱鉅！每片 CD 包含幾首詩詞？吟唱的內容是什麼？到底是誰在吟唱？我幾乎是完全聽不懂！

耗費了很多時間再三聆聽與比對，我對於這些有聲檔案仍然僅是一知半解，只好向張國裕社長、葉世榮副社長求助。兩位長者寢饋於天籟吟調已久，能夠聽懂的內容當然遠勝於我。但是這些錄音檔案其實並不十分清晰，再加上內容包羅廣泛，所以核對起來仍是費盡辛苦。我們沉浸在一大堆並不十分清楚的錄音資料之中，一遍又一遍逐句逐字聆聽判讀，的確是一件十分吃力的任務。但是經過多次聆聽與比對書籍之後，居然能把一些原本「不知所吟」的詩詞，核對出吟唱的內容，這種「撥雲見日」的喜悅實在難以言喻。

接著，就是核對計算每首曲子在大檔案裡的時間和位置，以便精準地把每個大檔案，切割成一首一首的詩詞。然後再從這些數以百計的詩詞中，把一堆相同的曲目挑出來歸為一群，再從每個群裡，挑選出聲音較清晰、表達較美好的一首，作為本專輯的藍本。在挑選的過程中，仍然得勞煩張社長、葉副社長兩位鼎力支援，兩位長者在聆聽的過程中，每每跟著「牙叔」、「真珠姑」、「安邦」隔著時空一同吟唱，看著他們專注投入的神情，彷彿浸潤在舊日時光之中，使我深受感動。有時候，我會笑著說：「哇！這個您們也會吟啊，全世界可能只有您們兩位會吟這一首了！」

初步完成「選曲」的工作之後，繼續得根據吟唱者所吟唱的每個字句，把字句一一打字成篇。各首古典詩詞文學作品，歷來本來就存在著各版本之間的微小差異，為了避免CD吟唱聲音和紙本謄錄有所差異的缺失，我們這還得逐字比對，才知道當年吟唱時某個字句到底是用了哪個版本。

以上這些過程相當繁複，而我都得利用教職和家事之餘才能處理，所以這個專輯居然拖延了一年多才能夠問世。這個專輯製作過程中，本社張國裕社長、葉世榮副社長、歐陽開代副社長、莫月娥老師，還有詩壇先進洪澤南老師、台灣傳統吟詩研究學者高嘉穗老師、精研天籟吟社的專家潘玉蘭老師，都給了我很多的指導和鼓勵。此

外，詩友洪淑珍女史、余美瑛女史、李佩玲女史、吳身權先生也在製作過程中，給了我很大的支持和協助。感謝上述的前輩、先進、詩友，幫助我做了一件我自認為很有意義的事！謝謝！

編輯《天籟元音》感賦

細蒐詳考不辭艱，濡染清吟識雅嫻。
豈忍湮沉廣陵散？要留天籟在人間。

楊維仁